摄影与摄像教程(微课版)

卢　锋　编著

清华大学出版社

北京

内容简介

本书以通俗易懂的语言、翔实生动的示例系统地阐述了摄影与摄像的应用知识。全书共分 11 章,涵盖了摄影摄像的历史与发展,常用的摄影器材与附件,相机拍摄快速入门和必备知识,画面取景构图,常用摄像器材与附件,视频拍摄基础,固定画面的拍摄,动态画面的拍摄等内容。

本书全彩印刷,结构清晰,案例照片精彩实用,摄影摄像操作技法通俗易懂,具有很强的实用性和可操作性,是摄影摄像爱好者及希望进一步提升摄影摄像技术人士的首选参考书,还可作为高等院校数字媒体专业、新闻学专业、摄影专业的教学用书。

本书配套的电子课件可以到 http://www.tupwk.com.cn/downpage 网站下载,也可以通过扫描前言中的二维码获取。扫描前言中的视频二维码可以直接观看教学视频。

图书在版编目(CIP)数据

摄影与摄像教程:微课版 / 卢锋编著. -- 北京:
清华大学出版社, 2024. 10. -- ISBN 978-7-302-67417-7

Ⅰ. J41

中国国家版本馆CIP数据核字第2024062HT3号

责任编辑:胡辰浩
封面设计:高娟妮
版式设计:妙思品位
责任校对:孔祥亮
责任印制:沈 露
出版发行:清华大学出版社
 网 址:https://www.tup.com.cn,https://www.wqxuetang.com
 地 址:北京清华大学学研大厦A座 邮 编:100084
 社 总 机:010-83470000 邮 购:010-62786544
 投稿与读者服务:010-62776969,c-service@tup.tsinghua.edu.cn
 质 量 反 馈:010-62772015,zhiliang@tup.tsinghua.edu.cn
印 装 者:三河市龙大印装有限公司
经 销:全国新华书店
开 本:185mm×260mm 印 张:11.25 字 数:280千字
版 次:2024年11月第1版 印 次:2024年11月第1次印刷
定 价:89.00元

产品编号:104289-01

近年来，随着更高像素、更多功能、更丰富的记录介质和更实用的摄影摄像产品不断推陈出新，摄影摄像不再局限于专业人员的艺术创作，而成为人们记录日常生活不可或缺的手段。

因此，本书在结构上对摄影摄像所需的器材、理论及相机设置等进行讲解，然后对摄影与拍摄视频通用的构图取景、用光和色彩等进行介绍，旨在帮助读者快速和准确地掌握摄影摄像的理论知识基础，并为艺术创作奠定基础。

本书在讲解理论知识的同时，展示了大量中外摄影师的优秀作品，以图文并茂的形式，带给读者更加直观的学习体验和感受。通过本书，读者可以系统全面地学习摄影与视频拍摄的基础知识，由局部到整体、从易到难，进而加以研究、分析和模仿。

全书共分 11 章，内容结构如下。

第 1 章：简述摄影术的诞生与发展历史，照相机和摄像机的发展与演变，以及摄影与摄像的区别。

第 2 章：介绍数码相机的种类，镜头的基础知识，常用的定焦和变焦镜头，特殊效果镜头及常用滤镜的使用。

第 3 章：介绍数码相机存储格式的设置，以及拍摄模式的选择和应用。

第 4 章：全面系统地介绍相机各项参数的设置及其对画面效果的影响。

第 5 章：详细介绍画面取景的要点、画面取景的基本方法，以及设计画面布局的常用规则。

第 6 章：介绍拍摄用光的种类、特点，以及不同光线的表现效果。

第 7 章：介绍画面中不同色彩的表现效果、影响画面色彩的因素，以及画面色彩的配置设计。

第 8 章：介绍常用摄像器材与附件，以及摄像设备的选购原则。

第 9 章：介绍视频拍摄前的准备、拍摄方法，以及分镜脚本的设计。

第 10 章：介绍固定画面的基本概念、固定画面在视频中的作用，以及固定画面的拍摄要求。

第 11 章：介绍运动镜头的基本概念，拍摄动态画面的运镜方式、转场方法，以及镜头节奏的把控。

本书免费提供电子课件，读者可以通过扫描下一页的"配套资源"二维码获取，也可以进入本书信息支持网站 (http://www.tupwk.com.cn/downpage) 下载。扫描下一页的"教学视频"二维码可以直接观看本书的教学视频进行学习。

配套资源

教学视频

由于作者水平所限，本书难免有不足之处，欢迎广大读者批评指正。我们的邮箱是 992116@qq.com，电话是 010-62796045。

<div align="right">

作　者

2024 年 5 月

</div>

第5章
画面取景构图

第6章
拍摄用光

第 11 章
动态画面的拍摄

第1章
摄影摄像的历史与发展

　　本章主要介绍摄影术的诞生及发展过程，囊括每个重要阶段。通过本章的学习，读者可以了解摄影术诞生与发展的基本过程，了解照相机发展的基本阶段和摄像机的发展简史，把握摄影摄像发展的趋势。

1.1 摄影术的诞生与发展

摄影一词源于希腊语"光线"和"绘画"或"绘图"，两个词合在一起的意思是"以光线绘图"。摄影作为一种独特的视觉艺术形式，不仅具有审美价值和文化意义，还在社会生活中发挥着重要作用。它记录着人类历史的发展和变迁，使人类的文明和记忆得以传承。同时，摄影也为人们提供了观察和理解世界的新视角与新方式，促进了跨文化间的交流和沟通。因此，摄影不仅是一种艺术形式和技术手段，还具有深远的社会影响力和意义。

1.1.1 起源与初期探索

摄影术的起源可以追溯到19世纪初。早在19世纪初，各种关于如何固定影像的尝试就开始出现。其中，法国画家、发明家约瑟夫·尼塞福尔·尼埃普斯于1822年拍出了世界上第一张照片，这标志着摄影术的诞生。图1-1所示为1822年尼埃普斯用长达12个小时的时间拍摄的世界上第一张照片《餐桌》。

到了1826年，尼埃普斯对他的技术进行不断革新，使用涂有沥青的白蜡板置于暗箱中，对着窗外的风景经过长达8个小时的曝光，最终拍出了世界上第一幅永久性照片《窗外的景色》，如图1-2所示。但是由于感光时间过长且影像模糊，他的这项发明未能得到推广。他把这种拍摄法称为"日光蚀刻法"。

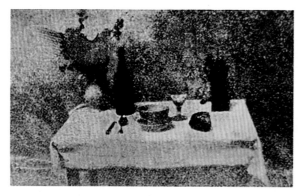
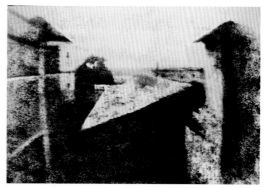

图 1-1 图 1-2

1834年，英国人威廉·亨利·福克斯·塔尔博特将涂有氯化银的纸盖上花边或树叶，然后在阳光下暴晒，结果得到一张黑底的白色图像。同时，他将黑底白色图像的负片与另一张未感光的感光纸的药面相贴，然后曝光、显影、定影，于是得到与原物影调一致的正片。这种方法一直沿用至今，称为"卡罗式摄影法"。这些早期的摄影探索者们，通过不懈的努力和尝试，为摄影术的发展奠定了坚实的基础。

1.1.2 达盖尔和"银版"摄影法

银版摄影法是法国巴黎一家著名歌剧院的首席布景画家路易斯·达盖尔于1839年发明的利用镀有碘化银的钢板在暗箱里曝光，然后以水银蒸汽显影，再以普通食盐定影的方法。此法

得到的实际上是一个金属负像，但十分清晰且可以永久保存。这种摄影方法的曝光时间约为30分钟，明显短于尼埃普斯的日光蚀刻法。用这种方法拍摄出的照片具有影纹细腻、色调均匀、不易褪色、不能复制、影像左右相反等特点。这种摄影方法是用达盖尔自己的名字命名的，所以又称为"达盖尔银版法"。

达盖尔的银版摄影术吸取了人们在这方面长期探索的成果。他将自己的显像技术和哈谢尔发明的定影方法相结合，用维丘德发明的印相纸经过多次实验，终于创造出了一整套摄影技术。

1.1.3 阿切尔和"湿版"摄影法

1851年，英国雕塑家弗雷德里克·斯科特·阿切尔发现将硝化棉溶于乙醚和酒精的火棉胶，再把碘化钾溶于火棉胶后马上涂布在干净的玻璃上，装入照相机曝光，经显影、定影后会得到一张玻璃底片。火棉胶调制后须立刻使用，干了以后就不再感光，所以这种摄影方法称为湿版摄影法，又称湿版火棉胶摄影法。湿版法虽然操作麻烦，但成本低，仅为银版法的十二分之一，曝光比银版法快，影像清晰度也高，玻璃底片又可以大量印制照片。该工艺兼具达盖尔法的精细和卡罗法的方便复制的优点，在摄影行业中独领风骚二十余年。在此期间，肖像摄影艺术迅猛发展。19世纪70年代，火棉胶湿版法受到了玻璃干版的冲击，并在1880年前后被工业生产的溴化银干版取代。

1.1.4 "干版"摄影法

几乎在与湿版应用的同时，许多人通过试验寻找其它卤化银的载体。人们期望出现一种涂布能"干"用的材料，既可以在商店里买到，又可以随时装入照相机。1865年，柯罗叮溴化银干版被研发出。感光版制成后不必马上装入相机中拍摄，曝光后也不必马上冲洗加工，但乳剂层干燥后感光度下跌，曝光时间要数倍短于湿板，应用受限十分明显。之后在1868年，哈里森提出使用胶棉明胶来替代胶棉乳剂的设想。

这个想法的实现如此之快，连哈里森本人都没有想到。1871年，英国医生马多克斯在《英国摄影》杂志上发表了自己的研究成果：以糊状的明胶为材料的溴化银乳剂，趁热涂在玻璃上。干燥时，不会像火棉胶那样发生结晶。而且不像先前试验过的许多其他载体那样会使卤化银发生感光度减少现象，相反，似乎还有增进感光的作用，并且具有遇湿膨胀、易于显影液和定影液渗透，以及适应冲洗加工的优良性能。

1877年，查尔斯·贝内特在试验马多克斯的方法时，又发现在配制乳剂过程中，延长加热时间，可使乳剂光敏度大大提高。这样制得的明胶乳剂干版，印相曝光速度提高到了1/125秒，在此之前，湿版至少也要数以秒计的时间进行曝光才能照相和印相。有了干版，感光材料的制备和使用就可以分开进行。19世纪70年代中期，明胶卤化银的印相纸的商品化使得摄影者不必再自己动手配制和涂布乳剂，摄影者可以专注于照相了。这意味着，萌芽于数年以前的照相术将步入它工业化发展的成熟时代。

然而，人们对此还是不满足，越来越多的摄影者希望能够有连续拍摄而不必来回更换干版的新摄影材料，同时，强感光度干版的出现也促使了新型手持照相机的问世。美国人乔治·伊斯曼发明了一个干版涂布机，并于1880年开设了伊斯曼干版公司。

摄影的普及必须具备轻便、价廉、操作简易的照相机和感光片。经过几年的奋斗，伊斯曼于1888年6月成功制造出第一架柯达(Kodak)照相机，次年生产了成卷的软质胶片。柯达照相机体积小，便于携带，能拿在手中拍摄。照相机内装有一卷6米长的软片，能拍摄100张直径2.5英寸的底片，曝光速度为1/25秒，固定焦距，光圈为F9，2.5米以外的景物都能拍摄清晰。上好弦后，摄影者只要取景按快门即可。当摄影者拍完100张底片后，即可将照相机寄回柯达公司，由柯达公司将胶卷取出冲印成照片，再将照相机装上新软片，连同照片寄还本人。

1891年，伊斯曼公司又制造出摄影者自己能装卸的胶卷。

溴化银底片可以工业化生产，为摄影提供了便利，加上新出现的小型手提相机，吸引了众多业余爱好者。此后，随着技术的进步，各种先进的相机、镜头、感光材料相继问世，为摄影者的创作提供了更多可能性。

1.1.5　数码摄影

进入21世纪后，随着数码技术的飞速发展，数码摄影逐渐取代了传统的胶片摄影。数码摄影具有拍摄成本低、成像速度快、后期处理方便等优点，因此得到了广泛的应用。未来，随着人工智能、大数据等技术的不断发展，摄影将更加智能化、个性化。同时，虚拟现实、增强现实等技术也将为摄影带来全新的表现形式和创作空间。

总之，摄影术自诞生以来，经历了漫长而曲折的发展历程。从最初的探索与尝试，到如今的多元化与智能化，摄影术始终保持着旺盛的生命力和创造力。在未来，摄影术将继续为人类文明的发展做出更大的贡献。

1.2　照相机和摄像机的发展与演变

摄影的历史离不开器材的发展。照相机和摄像机作为摄影摄像的主要工具，经历了数次重大的技术变革。

1.2.1　照相机的发展

作为摄影的重要工具，照相机的发展大致经历了三个阶段：初级阶段、中级阶段和高级阶段。

1. 初级阶段

1839年，法国的路易·雅克·曼德·达盖尔制成了第一台实用的银版照相机。这台照相机由两个木箱组成，把一个木箱插入另一个木箱中进行调焦，用镜头盖作为快门，来控制长达三十分钟的曝光时间，能拍摄出清晰的图像。人类从此进入了"画面记录历史"的时代。图1-3所示为银版照相机。

此后，照相机由最初的木制机身发展成为金属机身，快门由手拨方式发展为机械快门，光圈和速度由一个以上的控光档位来调节，镜头也由单镜片发展为多镜片组合形式，从而使照相机的摄影功能大大提高。同时，照相机的个性化或特殊性能也陆续出现。

在此之后，照相机工业开始了飞速发展。1841年，光学家沃哥兰德发明了第一台全金属机身的照相机。该相机安装了世界上第一只由数学计算设计出的、最大相对孔径为1∶3.4的摄影镜头。图1-4所示为第一台全金属机身的照相机。

1849年，戴维·布鲁司特发明了立体照相机和双镜头的立体观片镜。1861年，物理学家马克斯威制作出了世界上第一张彩色照片。图1-5所示为世界上第一张彩色照片。

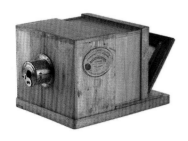

图1-3 图1-4 图1-5

1866年，德国化学家肖特与光学家阿具在蔡司公司发明了钡冕光学玻璃，从而产生了正光摄影镜头，使摄影镜头的设计制造得到迅速发展。1888年，美国发明家乔治·伊斯曼创立了柯达公司，并生产出新型感光材料——柔软、可卷绕的"胶卷"。这是感光材料的一个飞跃。同年，柯达公司发明了世界上第一台安装胶卷的可携式方箱照相机。胶片的普及使得摄影成为一种大众艺术，摄影者也不再局限于专业的画家和科学家。

2. 中级阶段

这一时期，摄影器材逐渐小型化，各种便携式相机出现，如折叠式相机、双反相机等。1906年，美国人乔治·希拉斯首次使用了闪光灯。1913年，德国人奥斯卡·巴纳克研制出了世界上第一台135照相机——原型徕卡相机(Ur-Leica)。1925年徕卡相机I型正式在德国韦茨拉尔市的恩斯特·莱兹光学工厂出产。徕卡照相机的正式投产，标志着照相机从此进入高级光学和精密机械的技术时代。图1-6所示为世界上第一台135照相机。

图1-6

这段时间内，德国的莱茨、罗莱、蔡司等公司研制生产出了小体积、铝合金机身等双镜头及单镜头反光照相机。在此阶段，照相机的性能逐步提高和完善，光学式取景器、测距器、自拍机等被广泛采用，机械快门的调节范围不断扩大。各国照相机制造厂纷纷仿制徕卡型和罗莱弗莱型照相机，开始大批量生产照相机。与此同时，黑白感光胶片的感光度、分辨率和宽容度不断提高，彩色感光片开始推广，从而使摄影队伍迅速扩大并走向专业化。

3. 高级阶段

此阶段的前半期即20世纪60年代之前，黑白、彩色胶片的质量有了进一步的提高。光学工业制成了含有稀有元素的新型光学玻璃，如镧、钛、镉等玻璃，从而更好地校正了摄影镜头的像差，使镜头向大孔径和多种焦距的方向迅速发展，因而出现了变焦、微距、折反射式、广角等多种摄影镜头。同时，镜头单层镀膜得到普遍推广；照相机出现了计数器自动复零、反光镜自动复位、半自动和全自动收缩光圈等结构。照相机的质量、产量开始飞速发展。

20世纪60年代初至今为第三阶段的后期。这期间，日本的小西六摄影公司生产出世界上第一台自动对焦照相机——柯尼卡C35A型135照相机。接着，日本又生产出世界上第一台双优先式自动曝光照相机——美能达XDG型135单镜头反光照相机，开创了一台相机具有多种曝光功能的先例。同时，光学传递函数理论进入了光学设计领域，出现了成像质量高、色彩还原好、大孔径、低畸变的摄影镜头。镜头向系列化发展，由焦距几毫米的鱼眼镜头到焦距长达2米的超摄远镜头，并有了透视调整、变焦微距、夜视等摄影镜头。图1-7所示为柯尼卡C35A型135照相机。

图 1-7

电子技术逐渐深入照相机内部，多种测光、高精度的电子镜间快门、电子焦平面快门以及易于控制的电子自拍机等纷纷出现。曝光补偿、存储记忆、多记录功能、电动上弦卷片、自动调焦等各种功能日益完善。各种新型相机伴随着高科技的发展不断问世，相机的自动化、轻便达到了前所未有的高度，从而为摄影艺术的创作提供了十分精良的设备。

1.2.2 摄像机的发展

摄影可以帮助人们把想要记录下来的瞬间定格，而摄像机则可以记录下一段时间内的连续画面。从第一台数码摄像机诞生到今天，已经有半个多世纪。在这半个多世纪中，尤其在近

20多年，数码摄像机发生了巨大变化：存储介质从磁带、DVD到硬盘，再到存储卡；总像素从80万到几千万，甚至上亿，影像质量从标清DV(720×576)到高清HDV(2000×1325)，有的品牌摄像机还出品了4K、6K、8K，甚至18K系列。

1954年，美国安培公司推出了世界上第一台实用型摄像机，开创了图像记录的新纪元。摄像机采用摄像管作为摄像组件，寿命低、性能不稳定、制作成本高，因此其使用范围局限于专业领域。

1976年，日本JVC公司推出了世界上第一台家用型摄像机，将摄像机的操作简化，价格大幅度降低，从此家用型摄像机的概念开始被人们所接受。20世纪80年代，V8摄像机和Hi 8摄像机相继出现，采用带宽为8mm的录像带。这两款摄像机的录制质量较高，同时价格有所降低。当时，使用家用型摄像机迅速成为全世界的一股新风潮。

1995年7月，日本索尼公司发布第一台数码摄像机DCR-VX1000。DCR-VX1000一经推出，即被世界各地电视新闻记者、制片人广泛采用。这款产品使用Mini-DV格式的磁带，采用3CCD传感器、10倍光学变焦、光学防抖系统，发布时的售价高达4000美元。DCR-VX1000的出现是影像史上的一次重大变革，从此，民用数码摄像机开始步入数字时代。

2000年8月，日本日立公司推出第一台DVD摄像机DZ-MV100。当时这款产品只能用DVD-RAM记录，日立第一次把DVD作为存储介质带入数码摄像机，使用8cm的DVD-RAM刻录光盘作为存储介质，摆脱了磁带的种种不便，是继数码摄像机出现之后的一次重大革新。不过当时并没有引起人们的注意，DZ-MV100仅在日本本土销售。DVD摄像机广泛被人们认知，要从其诞生三年后索尼的大力推广开始。

2004年9月，JVC公司推出第一批1英寸微型硬盘摄像机MC200和MC100，数码摄像机开始进入消费级数码摄像机领域，两款硬盘摄像机的容量为4GB，拍摄的视频影像采用MPEG-2压缩，拍摄者可以灵活更改压缩率以延长拍摄时间。硬盘介质的采用，使数码摄像机和计算机交流信息变得非常方便。MC200和MC100以及以后的几款1英寸微硬盘摄像机都可以灵活更换微硬盘。2005年6月，JVC公司发布了采用1.8英寸大容量硬盘摄像机Everio G系列，最大容量达到了30GB，而且很好地控制了体积，价格却仍保持在同类数码摄像机的水平。

2003年9月，索尼、佳能、夏普和JVC四家公司联合制定高清摄像标准HDV。2004年9月，索尼发布了第一台HDV 1080i高清晰摄像机HDR-FX1E，HDV的记录分辨率达到了1440×1080，水平扫描线比DVD增加了一倍，清晰度得到革命性的提升。HDR-FX1E包括之后推出的HDV摄像机都沿用原来的磁带，而且仍然支持DV格式拍摄，向下兼容，在HDV摄像机推广初期起了良好的过渡作用。现在摄像机的存储介质相比早期有了很大发展，比如P2卡、蓝光盘，但是最高端的专业摄像机仍采用磁带。

总之，摄像机的发展历史是一个不断创新和进步的过程。从最初的简单记录到如今的数字化、智能化拍摄，摄像机的功能和性能得到了极大的提升。随着科技的不断发展，摄像机在影像质量、拍摄方式及应用领域等方面将继续迎来新的突破和创新。

1.3　摄影与摄像的区别

摄影和摄像，虽然只有一字之差，但在技术原理、创作表达、工具设备、艺术表现和技术要求等方面存在着明显的区别。摄影更注重瞬间的捕捉和表达，而摄像则强调连续性和时间轴上的延续性。二者各自的特点和魅力，使得大众在欣赏艺术作品时能够感受到不同的视觉冲击和情感共鸣。

第一，从技术原理上来说，摄影和摄像的运作机制有着根本的区别。摄影主要依赖光敏材料，通过调整光圈、快门速度和ISO等参数，将瞬间的光影和色彩凝固在一张静态的图像上。而摄像则侧重于通过连续记录图像帧来呈现连贯的动态画面，强调时间轴上的延续性。它要求以一定的帧率连续记录画面，最终形成流畅的视频。

第二，在创作表达方面，摄影和摄像更是有着天壤之别。摄影追求在单一画面中表达美感，通过构图、光影运用和色彩搭配来展现瞬间的美。每一张照片都如同一个故事的开始或结束，观众通过静态画面就能感受到摄影师的审美观和情感表达。而摄像则让观众置身于时间的流转之中，通过连续的画面和声音展现主题，让观众能够更加真实、具体地感受故事情节的情感深度。

第三，在工具设备方面，摄影主要使用照相机，包括单反相机、数码相机、手机相机等，这些设备的核心任务是捕捉静态的画面。而摄像则需要摄像机，无论是专业的电影摄像机，还是家用的DV，或者是现在的智能手机，它们的核心目的都是记录动态的画面。

第四，在艺术表现方面，摄影和摄像虽然都是艺术的表现形式，但摄影更像是一种瞬间的艺术，捕捉的是一刹那的美。而摄像则是一种时间的艺术，它通过连续的画面和声音来展现主题，需要导演通过镜头的切换、音乐的配合、演员的表演等元素来引导观众的情绪，传达思想。

此外，摄影和摄像在技术要求上也存在明显的差异。摄影需要掌握相机操作、构图、光线运用等基本技能，而摄像则需要掌握更多的技术，如镜头的运用、灯光的设置、声音的录制等，这些都需要专业的知识和技能，从而使得摄像成为一项更为复杂和具有挑战性的艺术形式。

综上所述，摄影与摄像既有共性也有区别，二者各自的特点使得它们在艺术、技术等多个领域都有着广泛的应用。

第 2 章
常用摄影器材与附件

　　本章主要介绍数码照相机和镜头的种类，以及常用的特色滤镜。通过本章的学习，读者可以了解数码相机、各类镜头和滤镜的特点，熟悉其适用范围和适合表现的题材，从而灵活运用数码相机附件拍摄作品。

2.1　数码照相机的种类及特点

数码照相机也叫数字式照相机(Digital Camera，DC)，是集光学、机械、电子于一体的产品，具有传统照相机无法比拟的优势。只有充分了解数码照相机的主要特点和性能，并掌握数码相机的种类及使用方法，才能充分表达拍摄者的意图。数码相机按照不同的标准可划分为不同的类别。

2.1.1　按取景方式分类

数码照相机按照取景方式分类，可以分为单反数码相机、无反数码相机和旁轴数码相机。

1. 单反数码相机

单反数码相机就是指单镜头反光相机，反光镜和棱镜的独到设计使得摄影者可以从取景器中直接观察到通过镜头的影像。市场中的代表机型常见于尼康、佳能、富士等公司出品。此类相机一般体积较大，比较重。图2-1所示为佳能的"X"D(5D，90D)系列，尼康的D"X"(D850，D3400)系列相机。单反相机的一个显著特点就是可以交换不同规格的镜头，这是普通数码相机不能比拟的。

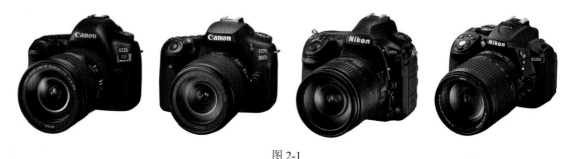

图 2-1

2. 无反数码相机

人们常说的"微单"其实就是无反数码相机的一种，比如索尼的A7，A6000系列；佳能的EOS M，EOS R系列；尼康的X系列，如图2-2所示。微单包含两个意思：微，微型小巧；单，可更换式单镜头相机，即微型小巧且具有单反性能的相机称之为微单相机。

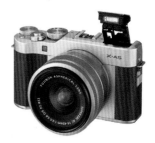

图 2-2

相比单反相机，无反相机减少了反光镜和五棱镜的结构，所以体积更小，重量更轻。另外，单反相机一般使用光学取景的方式，而无反相机使用电子取景的方式。微单去掉了单反中的反光板及机顶取景系统，修改了单反中的对焦系统，没有了反光板就意味着没有光线的反射，所以无法直接通过镜头看到景物，这样的情况下只好另外开一个取景窗，即通过LCD取景，如图2-3所示。

图 2-3

二者的对焦性能也不一样，单反的对焦性能为相位对焦，而微单使用的是反差式对焦，反差式对焦在对焦过程中需反复检测对比度，合焦后可能还会继续对焦过头，然后再回到合焦位置，这样就会比相位式对焦慢一些。

 提示

随着技术的进步，一部分微单在传感器上植入相位对焦点，用相位对焦技术一样可以达到快速对焦的目的；另外一部分微单采用的是提高反差式对焦的检测频率(比以往检测的频率提高一倍甚至更高)，同样达到高速对焦的能力。

3. 旁轴数码相机

旁轴数码相机的最大特点是取景光轴在镜头的旁边，使取景存在一定的视差。虽然其在拍摄效果上比不上专业级的数码照相机，但由于体积小、重量轻，便于携带，因此其在日常拍摄中经常被用到。徕卡M系列就是最为著名的旁轴相机，如图2-4所示。

图 2-4

2.1.2　按画幅分类

画幅指的是相机传感器的画幅。拆卸下相机的镜头之后，在相机的卡口里面看到的那个部分，就是相机的传感器，画幅的大小，就是那块传感器的大小。传感器的面积越大，成像的面积越大，像素越高、越细腻，即画质越好。

按照画幅的尺寸划分，数码照相机可以分为中画幅相机、全画幅相机、APS画幅相机、M43画幅相机和1英寸及以下数码单反相机。

1. 中画幅

中画幅(medium format)是指比全画幅更大的传感器尺寸，一般为44mm×33mm。中画幅的优势是画质更高、色深更丰富、适合追求顶级画质的摄影师，缺点是对焦慢、保存慢、不适合快速拍摄的场合。如今常见的中画幅产品的像素往往在5000万以上。更高的像素带来了更大的照片输出尺寸，因此中画幅相机往往用于巨幅广告片拍摄等商业领域。图2-5所示为富士中画幅相机。

图 2-5

2. 全画幅

全画幅(full frame)，也就是人们常说的全幅。全画幅的传感器尺寸相当于以前胶片相机里安装的胶卷的尺寸，是非常实用和热门的画幅尺寸。

全画幅是针对传统135胶卷的尺寸来说的。传统的照相机胶卷尺寸为35mm，35mm为胶卷的宽度(包括齿孔部分)，35mm胶卷的感光面积为36mm×24mm。使用和这个尺寸一致的图像传感器的相机，就叫作全画幅相机。例如，目前市场上的Canon EOS 1DS和Canon EOS 5D系列是全画幅相机，如图2-6所示。因为在相同像素下，它们拥有比APS-C画幅数码单反相机更高的像素密度和成像质量，所以深受专业摄影师的喜爱。

图 2-6

3. APS 画幅

APS画幅有三种尺寸：H型：30.3×16.6mm，长宽比为16:9；C型：24.9×16.6mm，长宽比为3:2；P型：30.3×10.1mm，长宽比为3:1。APS-C画幅指的就是数码相机的CCD(CMOS)的尺寸与APS的C型画幅大小相仿，大约在25mm×17mm左右，差不多是全画幅CCD(CMOS)面积的一半，也称半幅机，如图2-7所示。大多数数码单反相机都是APS-C画幅的，虽尺寸相仿，

但也小有出入。由于感光元件的生产成本问题，一般市场上的入门级或中级数码单反相机大多采用APS-C画幅的CCD和CMOS。APS画幅大约是135胶片面积的半幅(36mm×24mm的1/2)，即18mm×24mm的画幅规格。

图 2-7

大尺寸的传感器在单个像素的面积更大，因此每个像素包含更多的感光面积。更多的感光面积能够获得更充足的感光量，因此在实际成像中有着更好的画面质感，尤其是在暗光拍摄时，画面的噪点抑制能力更强。

在APS-C画幅的相机中，可换镜头的单反或无反相机所占比例不小。以佳能为例，佳能的APS-C画幅单反相机可以同时搭配佳能EF-S及EF镜头群使用，从广角到长焦，各种规格的镜头应有尽有。因此若要深入学习摄影，APS-C画幅单反的确是个不错的选择，因为其不仅拍照效果足够好，还有着出众的扩展性。

4. M43 画幅

M43全名是微4/3系统(Micro Four Thirds System，简称MFT或M4/3)，此规格最初是由奥林巴斯和松下共同开发的。而M43系统和它的前身4/3系统，拥有一样大的感光元件17.3x13mm。M43系统和4/3系统的主要差异在于4/3系统是用于单反相机；而M43则是用于无反光镜、无五棱镜的微单相机。M43画幅相机的最大优势在于其轻巧方便，且价格较低，对于想要小巧相机且预算不足的人来说，M43画幅相机是一个值得考虑的选项。

5. 1 英寸及以下

卡片机的传感器尺寸大多在1英寸以下，而主流消费级卡片机大多是1/2.3英寸。同样像素的情况下，比如1200万像素，传感器尺寸越大，画质越细腻。卡片机的画质往往会比其他相机的差一大截。

2.2　认识镜头

镜头对于相机来说是非常重要的组件，它能够汇聚光线，让光线在感光元件上形成清晰的影像。镜头中的特定结构还可以起到调整进光量的作用，以控制画面的曝光量。此外，更换不同构造的镜头，对照片呈现出的画面感也有着显著的影响。

2.2.1　从名称了解镜头

数码单反相机为用户提供了非常丰富的镜头群，包括广角变焦镜头、标准变焦镜头、望远变焦镜头、鱼眼镜头、广角镜头、标准定焦镜头、长焦定焦镜头、微距镜头、增距镜头等。掌握镜头的特性，选择适合拍摄要求的镜头，能够更好地提高照片的表现力。而镜头的名称大多标注了它的关键性能，因此理解并掌握镜头名称的含义后，可以通过镜头名称大致了解其特性。

1. 佳能镜头的名称解读

佳能镜头采用一定的命名规则，各个数字和字母都具有特定的含义，如图2-8所示。如EF 24-70mm f/2.8L II USM，其中EF表示镜头的种类，24-70mm表示镜头的焦距范围，f/2.8L表示镜头的最大光圈，II USM表示镜头的特性。

图 2-8

▶ EF：适用于EOS相机卡口的镜头采用此标记。适用于全画幅、APS-C和APS-H尺寸的数码单反相机。

▶ EF-S：专门用于APS-C画幅机型的镜头。S为Small Image Circle(小成像圈)的首字母。

▶ MP-E：是Macro Photo(微距摄影)的缩写，是最大放大倍率在1倍以上的微距镜头所使用的名称。

▶ TS-E：Tilt Shift(移轴镜头)是可将光学结构中一部分镜片倾角或偏移的特殊镜头的总称。备有焦距分别为17mm、24mm、45mm、90mm的4款镜头。

▶ LL：是luxury(奢华)的缩写，此镜头属于高端镜头。只有通过了佳能内部特别标准的具有优良光学性能的高端镜头才拥有此标志，镜头前端同时有红色标记线，也就是所谓的"红圈"镜头。

▶ USM：表示自动对焦机构的驱动装置采用了超声波马达(Ultrasonic Motor)。USM将超声波振动转换为旋转动力从而驱动对焦。

▶ IS：是Image Stabilizer(图像稳定器)的缩写，表示镜头内部搭载了光学手抖动补偿机构。

2. 尼康镜头的名称解读

尼康镜头以NIKKOR作为统一标注的名称，其同样遵循了一定的命名规则，各个数字和字母都具有特定的含义，如图2-9所示。

如AF-S DX NIKKOR 18-300mm f/3.5-6.3G ED VR，其中AF-S表示镜头自动对焦特性，DX NIKKOR表示镜头的种类，18-300mm 表示镜头的焦距范围，f/3.5-6.3G表示镜头的最大光圈，ED VR表示镜头的特性。

图 2-9

▶ AF：自动对焦镜头(Auto Focus)，此类镜头配合具有AF功能的机身，可以实现自动对焦。对于AF和MF(全手动对焦)卡口兼容的机身而言，AF镜头用在MF机身上，通常会失去自动对焦功能。

▶ AF-S：拥有此标识的尼克尔镜头，表示它采用了SWM马达，能确保快速、安静地自动对焦。

▶ DX：专为尼康DX格式数码单反相机设计的镜头。这类镜头虽然也可以用在全画幅的机身上，但是会出现像素裁切的情况。

▶ FX：无DX标识的镜头就是FX镜头。FX镜头不仅可用于全画幅和APS-C尺寸的数码单反相机，还可以用于胶片单反相机。

▶ G：标识为G的镜头无光圈环设计，光圈调整必须由机身来完成。

▶ D：标识为D的镜头同时具有光圈调节环及距离信息传递功能，并且可以更好地配合机内3D矩阵测光。

▶ ED：该标识表示镜头配备有ED(超低色散玻璃)镜片，可使镜头保持较高的成像锐利度，并且可以降低色差以利于色彩纠正。

▶ VR：该标识表示该镜头配备尼康独有的镜头VR(减震)功能，可有效降低相机抖动造成的影像模糊，提供相当于提高3、4档快门速度的拍摄效果。

▶ IF：表示使用了IF内对焦技术。在使用时，无须转动镜筒或改变长度即可完成对焦，从而实现了更加小巧、轻盈的构造，并获得了更近的对焦距离。

2.2.2　认识镜头的焦距特性

焦距是镜头的一个非常重要的指标，决定了被摄体在感光元件上的成像大小。任何一个镜头都标注了它的焦距，也正是因为焦距的不同，才有了定焦、变焦、长焦、广角等不同类型的镜头。

要充分掌握镜头的特性，必须先了解镜头焦距与视角的关系。焦距越短，视角越大；反之焦距越长，视角越小。只要改变焦距就可以大幅改变画面的构图，如图2-10所示。在相机位置不变的情况下，焦距越长，拍进画面的景物范围就越窄，被摄体也就会越大。

图 2-10

例如，广角镜头的视角较宽，能够容纳的景物较多，可以使画面内容更丰富；而望远镜头的视角较窄，所能容纳的景物较少，能达到画面简洁的目的。因此，根据拍摄主体的不同，选择视角范围适合的镜头，才能拍出理想的照片，如图 2-11 所示。

图 2-11

2.2.3　镜头光圈与口径的作用

简单地说，镜头口径就是镜头直径的大小，几乎所有的数码单反相机使用的镜头都会清晰地标明镜头口径。镜头口径越大，单位时间内的进光量就越多。

光圈是由位于镜头内部的可活动的金属叶片组成的。同样，在单位时间内，光圈打开的孔径越大，单位时间所能进入的光线也越多。也就是说，当快门速度一定时，使用大口径、大光圈的镜头能够获得更多的光线，可为成像提供更有利的条件。

在光线不够充足的环境中拍摄时，使用小光圈拍摄容易因手持拍摄抖动导致画面模糊。在同样光线的条件下，使用大光圈能够提升快门速度，拍摄出清晰的照片，如图 2-12 所示。

图 2-12

2.3　定焦镜头和变焦镜头

定焦镜头就是固定焦距的镜头。定焦镜头可以达到很高的成像质量，并且最大光圈可以轻松达到f/1.4甚至更大，因此在拍摄建筑、人像题材时，或在光线较暗的环境中拍摄时，使用定焦镜头是不错的选择。定焦镜头对于摄影师来说，也是必备的设备。

定焦标准镜头的光圈可以达到f/1.4甚至更大。使用标准定焦镜头时，摄影师与拍摄对象之间的距离很近，非常方便及时沟通和交流，突出动作和表情，如图2-13所示。

图 2-13

在一定范围内可以变换焦距，从而得到不同宽窄的视角、不同大小的影像和不同景物范围的照相机镜头被称为变焦镜头。变焦镜头可以在不改变拍摄距离的情况下，通过转动镜头上的变焦环调整焦距来改变拍摄范围。这样就可以站在同一位置，轻松地拍摄较远和较近的对象。由于一个变焦镜头可以担当起若干个定焦镜头的作用，因此外出旅游时使用变焦镜头可以减少携带摄影器材的数量，同时能节省更换镜头的时间。

2.4　不同焦段的镜头

按照焦距分类，可以将镜头分为标准镜头、广角镜头和长焦镜头。

2.4.1　标准镜头

标准镜头是指焦距长度和所摄画幅的对角线长度大致相等的镜头，其视角一般为45°~50°，简单地说，就是与人眼的视角相近焦距的镜头。

标准镜头的最大特点是画面真实、畸变小，它的透视效果接近人眼所看到的实际效果，呈现出最自然的视角，常用来拍摄需要表现真实感的日常景物。在人像摄影、风光摄影中，标准镜头都是常见的选择。对于佳能5D Mark Ⅱ、尼康D700这类全画幅相机，50mm的镜头是标准镜头。对于佳能60D、尼康D7000这类APS-C画幅的相机，35mm的镜头属于标准镜头，如图2-14所示。

使用标准镜头容易获得构图紧凑的照片，使观众的注意力更加集中。景物之间的距离、空间感与人眼所见基本一致，呈现出最自然的视角，如图2-15所示。

图 2-14

图 2-15

1. 呈现景物的真实感

使用标准镜头拍摄时，画面中景物的透视比例最为自然，景物之间的距离感、空间感与人眼所见基本一致，所以常用来拍摄需要表现真实感的日常景物。在人像摄影、建筑摄影中，标准镜头都是常见的选择。

使用 50mm 的标准镜头来拍摄，景物接近人眼所见，如图 2-16 所示。

图 2-16

2. 拍摄构图紧凑

在拍摄风光时，标准镜头虽没有广角镜头的大气，但狭窄的视角更容易获得一幅构图紧凑的照片，使观众的注意力更加集中。

比如拍摄摩天大厦，就很适合选用标准焦镜头，这样不仅不会产生变形，还可以很好地表现建筑的高耸雄伟，如图 2-17 所示。

图 2-17

3. 便于交流和沟通

对于人像摄影来说，标准镜头是很好的选择。使用这样的镜头拍摄时，摄影师和拍摄对象之间距离很近，方便进行及时沟通和交流。

使用标准镜头拍摄人像时，可以清晰地捕捉人物的神情及轮廓，充分展现人物的气质，如图2-18所示。

图 2-18

2.4.2　广角镜头

广角镜头是指镜头焦距在24mm至35mm之间的镜头。

广角镜头的用途很多，可以用来拍摄风景、建筑、人像等。广角镜头的视角很广，能将景物全盘接收，很容易纳入不相干的事物，因此使用时要特别谨慎。先构思好画面中要安排的元素，将其他杂物排除在外，这样才不会使画面看起来杂乱无章。要摒弃画面中的杂物，可以更靠近主体或改变拍摄角度来构图。

广角镜头因其视角开阔而深受风光摄影师的喜爱。更重要的是，它能够提供理想的景深范围，把近处和远处的景物都清晰地呈现在画面上，如图2-19所示。

图 2-19

1. 狭小空间轻松拍摄

广角镜头视野开阔的特点也非常适合在室内拍摄。在距离不足的空间内，更容易在画面中纳入完整的景物，如图2-20所示。

2. 增强延伸与透视感

广角镜头的主要特色是长景深及透视效果，摄影师可以搭配场景中能够导引视线的景物，

如线条、道路、河流、长廊等来增加图像的纵深感，或是善用它的透视效果来改变景物的相对距离，如图2-21所示。

图 2-20

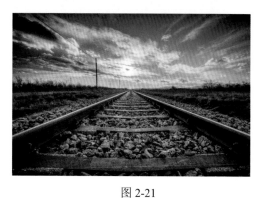

图 2-21

3.透视变形效果

广角镜头具有使景物变形的特点，使用焦距越短的超广角镜头，效果越明显。这类镜头视野更为宽广，能够突出强调前景的景物，创造性地产生夸张变形的效果，如图2-22所示。

利用广角镜头或超广角镜头的透视变形效果，以不同角度取景拍摄会大大改变图像的视觉效果。例如，采取低角度由下往上拍，会使主体看起来更高大，在拍摄建筑、树木时常用这种表现手法。以高角度由上往下拍，就会压迫主体的高度，使主体看起来渺小许多。

图 2-22

2.4.3 长焦镜头

长焦镜头又称为远摄镜头或望远镜头，通常是指焦距在200mm以上，视角在12°左右的镜头，而300mm以上焦距的镜头则被称作超长焦镜头，如图2-23所示。

长焦镜头的最大特点是能够把很远的主体拉近拍摄，并且不干扰被摄对象。在拍摄体育运动、野生动物等场景时，长焦镜头是最合适的设备。

图 2-23

1. 拉近拍摄主体

长焦镜头可以将远方的景物拉近,当拍摄者离被摄体较远,或是受限于环境的因素无法靠近被摄体,如拍摄体育活动、野生动物、游行表演等题材时,就适合使用长焦镜头来取景构图。

在拍摄野生动物时,如果拍摄距离过近,很容易使它们受到惊扰,使用长焦镜头则能够保持适当的距离,捕捉到自然的画面,如图2-24所示。

图 2-24

2. 简化画面突出主体

使用长焦镜头来缩小视角,不仅能够排除构图中的杂物,还可以简化画面,强化主体的特征或细节。长焦镜头不只是用来拉近主体,拍摄者还可以利用镜头特性拍出有别于一般视觉效果的图像。对于不易近距离拍摄的对象,使用长焦镜头可以拉近距离,并凸显对象特质。长焦镜头由于焦距较长,所以景深浅,拍摄时选择的对焦点不同,所营造出来的效果及气氛也会不同。但长焦镜头通常体积较大,质量较重,手持拍摄容易造成晃动,最好能提高快门速度或以三脚架辅助拍摄。

使用长焦镜头拍摄的画面景深很浅,能够有效地排除周围的干扰元素,轻松地拍出主体清晰、背景虚化的画面效果,如图2-25所示。

图 2-25

3. 压缩效果

广角镜头会扩大景物间的距离,而长焦镜头则刚好相反,它会压缩前后景物之间的距离,使画面呈现出较平面的效果,尤其是距离越远的景物,压缩效果越明显。利用这种压缩空间的特性,可以制造出紧张、热烈的气氛,如图2-26所示。这种异于一般视觉感受的效果,反而可以引起观赏者的注意力。

图 2-26

2.5 特殊镜头

除了几种常见的镜头类型外，还有一些有着独特视觉效果的镜头，这些镜头适用于一些特殊场景的拍摄。

2.5.1 微距镜头

微距镜头是一种较为特殊的镜头，不需要加装近摄镜或近摄接圈等附件，就能在非常近的距离拍摄微小物体的特写。微距镜头是专门用于拍摄微小物体或翻拍的摄影镜头。在近距离拍摄时，这类镜头的分辨率高，畸变像差小，对比度高，色彩还原好，如图 2-27 所示。

图 2-27

微距镜头的一个特点是：镜头焦距越短，最近对焦距离也就越短。目前常见的专用微距镜头有三类：50mm/60mm 的标准微距镜头，常用于翻拍；90mm/100mm/105mm 的中焦微距镜头，可以兼顾微距摄影、翻拍和人像摄影；180mm/200mm 的长焦微距镜头，在户外拍摄花卉、昆虫时比较容易布光，同时不干扰被摄体。

微距镜头可以把物体的细节呈现在眼前，拍出眼睛观察不到的纹理。微距镜头广泛应用于拍摄鲜花、昆虫等细小被摄体的生态记录图像。通过微距镜头可以将细小的景物拍得很大，从而有别于一般的视觉感受，但要用微距镜头拍出好照片，拍摄者需要充分了解其特性才能在各种场合、题材下发挥所长。

　　微距镜头景深较浅，能清晰捕捉到主体的细节，拍摄时要选择合适的角度，并要有一定的耐心，准确对焦，如图2-28所示。

图 2-28

2.5.2　增距镜

　　增距镜又称为远摄变距镜，是专门用来增加焦距的镜头，常见的有1.4×、2×增距镜。增距镜不能单独使用，它必须加装在其他镜头上然后安装在机身上。拍摄野生动物和鸟类时，200mm甚至300mm的焦距可能也无法满足拍摄需求，使用增距镜能够帮助用户拍摄到主体更大的画面。一只焦距200mm的镜头，接上1.4倍增距镜，其焦距就变成280mm；接上2倍增距镜，其焦距就变成400mm，从而极大地提升拍摄成功率。

　　通过使用增距镜可以增加焦距，在拍摄对象毫无察觉的情况下进行远距离拍摄，如图2-29所示。

图 2-29

2.5.3　柔焦镜头

　　柔焦镜头是一款非常独特的镜头，使用这种镜头拍摄出来的照片与相机移动或对焦不实的效果大不相同，它利用刻意设计的球面像差，从而使拍摄出来的画面焦点清晰且非常柔和，如图2-30所示。

图 2-30

2.5.4　移轴镜头

移轴镜头是一种能达到调整所摄影像透视关系或全区域聚焦目的的摄影镜头。移轴摄影镜头最主要的特点是，可在相机机身和胶片平面位置保持不变的前提下，使整个摄影镜头的主光轴平移、倾斜或旋转，以达到调整所摄影像透视关系或全区域聚焦的目的。移轴摄影镜头的基准清晰像场大得多，以确保在摄影镜头主光轴平移、倾斜或旋转后仍能获得清晰的影像。使用移轴镜头改变清晰点的位置，能拍摄出微缩模型的效果，如图 2-31 所示。

图 2-31

2.6 常用滤镜

滤镜是一种非常有用的摄影辅助工具,它通过改变进入镜头的光线性质,创造出不同的画面效果。不同的滤镜必须用在对应的场景中才会让其作用最大化。常见的几款滤镜有UV镜、减光镜、渐变镜、偏振镜、星光镜等。

2.6.1 UV镜

UV镜又名紫外线滤光镜,它的主要功能是阻挡紫外线,减弱阳光中紫外线引起的蓝紫色灰雾。同时,UV镜可以避免镜头前镜片直接与外界接触,起到保护作用。图2-32所示为不同口径的UV镜。

UV镜适用于海边、山地、雪原及空旷地带等环境的拍摄,能减弱因紫外线引起的蓝色调。同时对于数码相机来说,还可以排除紫外线对CCD的干扰,有助于提高清晰度和色彩还原的效果。大部分情况下,UV镜的主要功能是保护镜头前镜片。

图 2-32

2.6.2 减光镜

中性灰度镜简称中灰镜、减光镜或ND滤镜,是一种外观成灰色的摄影滤镜。减光镜的作用是减少进入镜头的光线,可以理解为相机镜头的墨镜,如图2-33所示。为了避免照片的偏色,减光镜应该对所有颜色的光线进行均衡的减弱,所以减光镜看起来应该是完全中性的灰色,既不偏暖,也不偏冷。

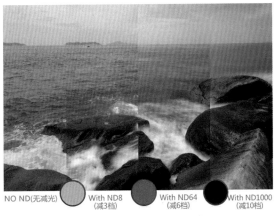

图 2-33

💡 提示

可调密度减光镜镜框比普通UV镜镜框略厚，上下两片均
为偏振镜,通过两片偏振镜夹角的变化实现控制通光量的目的，
如图2-34所示。

图 2-34

2.6.3　渐变镜

渐变镜也叫GND滤镜，作用是对进入镜头的光线进行从深色到透明的渐变式过滤，也就
是一边过滤效果很明显，另一边是透明的，中间是由深色到透明的过渡区域。

常见的渐变镜有灰色渐变镜、蓝色渐变镜、灰茶色渐变镜、橙色渐变镜等，如图2-35
所示。

图 2-35

在户外拍摄时，天空与地面的亮度差异很大。由于相机感光元件的宽容度有限，因此在这
种情况下，难以确保天空和地面景物都得到准确的曝光。这时只要加上渐变镜，将减光的一边
向上，天空的亮度就会减弱，与地面景物的亮度差异就会缩小。这样有利于拍出地面与天空亮
度都合理的照片，如图2-36所示。

根据对天空颜色的拍摄需求，可以使用灰色渐变镜，也可以使用彩色渐变镜，如图2-37
所示。例如，白天晴空下拍摄，使用蓝色渐变镜，可以使天空看起来更蓝更晴朗；傍晚拍摄晚
霞和夕阳，使用橙色渐变镜，会更好地渲染日落时的气氛。

图 2-36　　　　　　　　　　　　　图 2-37

2.6.4 偏振镜

偏振镜也叫偏光镜，简称PL镜。根据过滤偏振光的原理不同，偏振镜可以分为圆偏振镜(CPL)和线偏振镜(LPL)两种。线偏振镜会影响测光和自动对焦的准确度，一般不适合自动化程度较高的数码相机使用。目前市面上在售的偏振镜一般是圆偏振镜，如图2-38所示。

日常拍摄中，偏振镜主要有两个作用。第一个作用是消除或减弱非金属表面的反光，比如拍摄池塘水面时可以消除水面的反光，从而拍出水塘通透清澈的效果，如图2-39所示。也可以在拍摄建筑外观时消除窗户的反光，表现建筑室内的场景。

图 2-38

图 2-39

 提 示

使用偏振镜消除反光时，一定要与反射面成斜角。如果镜头垂直于反射面，就起不到减弱反光的作用。另外，偏振镜削弱反光的功能对金属物体无效。

第二个作用是改善日光直射下风景摄影的色彩表现和蓝天的色彩饱和度。在日光的直射下，景物表面都会带有日光的暖色。使用偏振镜可以去除日光普照下的暖色，提升景物本色的饱和度，如图2-40所示。

图 2-40

由于偏振镜也可以减少1至2级曝光量，因此它在某些场合下可以替代ND2、ND4中性灰度镜(中性灰度镜就是用来减少曝光量的)。

2.6.5　星光镜

　　星光镜也叫星芒镜、光芒镜、散射镜，是一种特效滤镜，如图2-41所示。

　　星光镜的玻璃上雕刻有不同类型的纵横线条纹，在拍摄点光源时，可以使画面中的光点放射出特定的光芒。星光镜多用于夜景、舞台和静物(珠宝、钻石等)。在夜景摄影中，使用星光镜会有很好的表现效果，拍摄出的灯光会变得光芒四射、绚丽多彩，如图2-42所示。如果是拍摄月光下的湖泊或大海，则会有一种波光粼粼、梦幻般的视觉效果。

图 2-41

图 2-42

第 3 章
相机拍摄快速入门

　　本章主要介绍相机的存储设置及多种拍摄模式的使用。通过本章的学习，读者可以快速掌握拍摄功能，体验拍摄的乐趣。

3.1 设置存储格式和画质

数码相机在感光组件撷取到图像信息后，还要将这些信息转换成位图文件的形式，存储到存储卡上。用来存储图像信息的文件格式决定着图像质量，不同的文件格式其图像质量也不相同。

3.1.1 存储格式

采用不同的照片格式对照片的影响很大，有时候决定着拍摄的成败。因此，在拍摄前要对照片格式做出正确的选择。目前，数码相机常用的文件格式包括JPEG、TIFF和RAW三种存储格式。

1. JPEG 格式

JPEG格式可以调节尺寸、压缩率，是一种既能保证拍摄质量，又可以有效压缩照片体积的文件格式。它最大的优点是占用存储卡的空间小，一张存储卡里可以拍摄更多的照片。另外，JPEG格式是一种通用的照片格式，在所有的图像编辑软件中，都可以对其进行自由的浏览和编辑。因此，使用JPEG格式非常方便分享照片。

 提 示

JPEG是一种有损的压缩格式，后期处理照片时会造成破坏性的画质损失。如果照片不需要经过后期处理，可以采用这种文件格式。对于追求照片的细节质量，需要进行后期调整的用户而言，建议不要使用JPEG格式。

2. TIFF 格式

TIFF作为专业的出版格式，在出版印刷行业是一种通用的文件格式。其特点是图像质量的高保真，即使采用压缩的TIFF格式，也不会对图像质量造成影响。其缺点主要是占用的存储空间较大，对数码相机的处理能力、存储能力有一定的要求。

TIFF格式的照片虽然从理论上来说品质会明显优于JPEG格式的照片，但是，如果不需要放大输出，它们在视觉上的差异并不是很明显，而占用的存储空间相差很大。因此，外拍时考虑到存储卡的容量和存取速度，建议选择最佳质量的JPEG格式或者RAW格式存储照片。

3. RAW 格式

RAW格式是数码相机特有的文件格式，是记录原始数据的文件格式。RAW格式实际上就是对感光元件得到的数据信息的原样复制，不经过任何处理。忠实记录原始数据的特点，使得RAW格式拥有了"数码底片"的美名。它拥有细腻的层次和丰富的细节，以及更灵活的曝光、白平衡调整方式，具有占用的存储空间相对较小的特点。很多职业摄影师将RAW格式作为标准存储格式。

提示

　　RAW文件虽然可以充分保存图像细节，但因为格式特殊，一般的看图、图像处理软件都无法直接浏览，所以有些不方便。因此，有些数码相机提供了"RAW+JPEG同步记录"格式，即拍摄一张照片可以同时存储为RAW、JPEG两种格式文件。但选择"RAW+JPEG同步记录"格式后，拍摄时会耗用较多存储空间，如果存储卡容量较小，可以只拍摄RAW格式文件，然后利用图像处理软件的批处理功能，自动生成与RAW文件相同的JPEG文件，以便浏览。

　　各个相机制造商所使用的RAW格式的名称和后缀有所不同，如佳能相机的文件后缀为CR2，尼康相机的文件后缀为NEF，奥林巴斯的文件后缀为ORF，这些文件都属于RAW文件。

3.1.2　合理设置像素尺寸

　　数码相机以像素为单位记录图像文件，它决定了照片在屏幕上显示的尺寸，也决定了照片打印输出的最大尺寸。数码相机通常有多种图像尺寸可供选择，可选择以5184×3456、3888×2592、2592×1728的尺寸进行拍摄。

　　不同品牌的相机像素尺寸的表达和设置方式有所区别。原则上，在存储卡空间足够大、存取速度足够快的条件下，可以在每次拍摄时都选择最大像素尺寸、最佳质量，以提供精细的画质和充足的后期编辑空间。但在实际使用时，考虑到存储卡空间和存取速度，合理设置像素尺寸是必要的。

3.2　选择拍摄模式

　　想要充分发挥自己的创意，随心所欲地驾驭自己的相机，就必须对数码相机的各种拍摄模式了如指掌。用户可以通过数码单反相机上的模式转盘选择拍摄模式，不同相机生产厂商和不同型号的相机的模式转盘有所区别，但分类、内容大致相同。

3.2.1　全自动模式

　　全自动模式是类似于傻瓜相机的拍摄模式，通常标识为AUTO或一个相机图标。全自动模式可以实现自动白平衡、自动亮度优化、自动照片风格、自动曝光和自动对焦这5种自动功能的智能联动。在使用全自动模式时，用户只需要对景物进行构图、对焦，按下快门即可完成拍摄。这在一定程度上可以避免参数设置不当而导致的失误，使初学者也能够轻松上手。

　　全自动模式适合初学者记录生活或者拍摄旅游风光，不容易出现曝光失误，但是在景深和曝光控制方面很难发挥摄影师的创意，如图3-1所示。

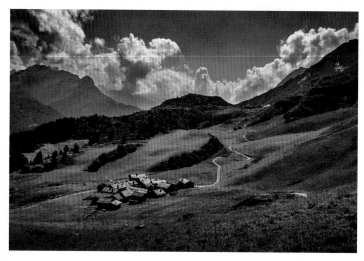

图 3-1

3.2.2　程序自动模式(P)

程序自动模式又称为程序自动曝光模式。程序自动模式下相机将自动设置光圈值和快门速度以适应拍摄主体的亮度。除此之外，白平衡、感光度、曝光补偿等参数都可以手动设置。程序自动模式适用于多数场景的拍摄。由于在这种模式下，数码相机会依据拍摄场景的明暗程度自动调整光圈及快门速度，因此如果没有特殊的拍摄需求，使用程序自动模式进行拍摄时，理论上都能拍出不错的影像效果。

在程序自动模式下，将曝光补偿降低1档，画面的明暗对比会更加分明，立体感效果会更加强烈，如图3-2所示。

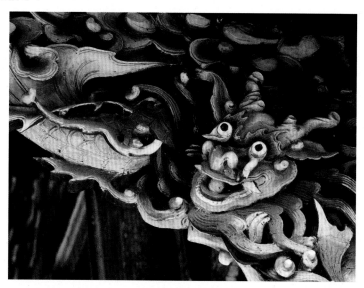

图 3-2

在拍夜景的时候，程序自动模式比全自动模式略有优势，如图3-3所示。

图 3-3

3.2.3 光圈优先模式(A/Av)

光圈优先模式是一种半自动拍摄模式，由用户设定所需要的光圈，相机根据主体的亮度自动设置相应的快门速度。

在弱光环境下拍摄，使用光圈优先模式，设置f/2.8、f/1.4这样的大光圈，同时提高ISO感光度，提升快门速度。由于光圈越大进入镜头的光线就越多，因此这样能够增强手持相机拍摄的稳定性，更容易拍摄到清晰的照片，如图3-4所示。

图 3-4

如果想要拍摄背景虚化的效果，或者夜景光斑效果，都可以用大光圈模式拍，如图3-5所示。

图 3-5

如果想拍风景，可以用f8-f11范围内的光圈来拍，以保证整个画面都清晰，如图3-6所示。

图 3-6

3.2.4　快门优先模式(Tv)

快门优先模式是一种半自动拍摄模式，由用户设置快门速度，相机根据主体的亮度自动设置相应的光圈值。快门优先模式是表现动感或者凝结瞬间经典场景的最佳模式。拍摄运动的物体时，为了在照片上凝固快速运动的拍摄对象，常常使用快门优先模式，设置比较高的快门速度，如图3-7所示。

图 3-7

使用1/30秒以下甚至更低速快门拍摄时，由于快门速度慢，故可以记录下运动物体的轨迹画面，如图3-8所示。

图 3-8

3.2.5　手动曝光模式(M)

　　手动曝光模式可以由摄影师根据自动测光系统提供的参考值来决定光圈和快门。手动曝光模式比较适合专业拍摄者使用。

　　在熟悉的场景中拍摄时，摄影师可以根据测光表的读数以及所积累的经验更好地设置各项参数。另外，通过自行控制曝光组合，也可以刻意设置适当的曝光不足或者曝光过度，以满足特殊的创意需求。

　　在拍摄雪景时，摄影师通过手动曝光刻意使画面曝光过度，以拍摄出高调风光作品，如图3-9所示。需要注意的是，手动曝光模式不能设置曝光补偿。

图 3-9

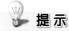 **提示**

　　一般不太建议新手使用M模式，因为该模式对技术的要求比较高，平时用Av或者Tv模式完全足够。

3.2.6　情景模式

　　很多摄影初学者在使用数码相机时，面对众多场景不知如何选择摄影模式并进行正确的设置。情景模式就是针对一些常见的场景进行预先设置。只需要选择菜单中相对应的情景模式，相机就能自动选择最合适的设置，拍摄出满意的效果。

1. 人像拍摄模式

　　有些初级用户还不习惯通过设置白平衡、光圈、快门数值、色调以及色彩空间等拍摄参数来营造浅景深、自然白皙的皮肤色调，使用相机提供的人像拍摄模式是拍摄人像的快捷方法。在人像拍摄模式中，相机会尽量打开镜头的光圈，从而营造出浅景深的效果，虚化朦胧背景，进而突出被摄主体。

　　人像拍摄模式的优点是可以利用大光圈对皮肤色调进行优化，营造出浅景深、低对比度、白皙的肤色，即使是新手也能轻松拍摄出主体突出、背景虚化的人像照片，如图3-10所示。

图 3-10

2. 风景拍摄模式

风景拍摄模式和人像拍摄模式的光圈运用正好相反。人像拍摄模式尽量使用大光圈营造浅景深，而风景拍摄模式则尽量使用小光圈来营造大景深。

风景拍摄模式会自动采用较小的光圈和低ISO感光度，从而获得大景深效果、清晰的细节、细腻的影调、饱和的色彩。风景拍摄模式经常用于拍摄壮美、辽阔的风光，如果使用广角或超广角镜头，可以进一步营造出更宽广的视野、更清晰的景深效果。

风景拍摄模式的优点是即使是新手也能轻松拍摄出色彩艳丽、景深极大的风光照；缺点是在光线不足的环境下，手持拍摄时，容易因为手抖导致照片模糊，如图3-11所示。

图 3-11

3. 夜景拍摄模式

夜景拍摄模式多用来捕捉夜间风光。因为夜间光线亮度较低，使用夜景拍摄模式，相机会自动降低快门的速度，还会自动关闭闪光灯，增加曝光时间，从而获得正常的曝光。

夜景拍摄模式的优点是能够很好地再现景色，如图3-12所示。缺点是在该拍摄模式下，快门速度较慢，最好使用三脚架进行拍摄，手持拍摄得到清晰画面的成功率较低。

图 3-12

4. 夜景人像模式

夜景人像模式专门用于在室外微光下或夜间拍摄人物，如图3-13所示。在这种模式下，闪光灯照亮人物主体，慢速同步快门获得背景的正确曝光，同时较好地表现人物和背景，有效避免往常闪光拍摄时容易出现的背景完全变黑的情况。

图 3-13

> **提 示**
>
> 为了在暗光环境下照亮主体人物，相机会自动启用闪光灯。相机自动设置较慢的快门速度，此时要求人物在闪光灯闪光后继续保持不动，直到快门关闭，完成对背景的正确曝光。

5. 微距拍摄模式

微距拍摄模式主要用来近距离拍摄花鸟鱼虫之类较小的对象，它可以放大这些对象，展现其特有的细节。在微距拍摄模式下，如果使用三脚架进行拍摄，可以获得更加清晰的细节画面。

微距拍摄模式的优点是对物体近拍，可以大大提高拍摄的成功率；缺点是该模式一般使用的光圈都是较大的光圈，景深较浅，如图3-14所示。

图 3-14

6. 运动拍摄模式

运动拍摄模式主要是运用高速快门和数码相机的高速连拍功能，抓拍高速运动物体的精彩瞬间，即便是摄影新手也能够轻松拍摄赛车、运动员、飞鸟等运动物体的瞬间动作。

在运动拍摄模式下，会启动连续对焦和高速连拍功能，方便用户连续拍摄，捕捉每一个精彩瞬间，如图3-15所示。其缺点是高速连拍会很快消耗数码相机的存储空间。

图 3-15

第 4 章
相机拍摄必备知识

本章主要介绍对焦、曝光、光圈、快门、感光度和白平衡等重要知识点及其使用技法。通过本章的学习，读者可以掌握这些知识点的概念，以及各种参数设置与拍摄画面成像之间的关系，从而做到在拍摄实践中得心应手。

4.1 掌握正确的对焦方式

许多摄影初学者在拍照时往往忽略对焦的重要性，认为只要有相机的自动对焦功能就能拍出清晰的照片，结果却在拍摄后发现不少照片的主体是模糊的，而这就是不了解相机的对焦功能所造成的。

下面将从对焦原理、对焦模式、对焦区域的使用技巧三大方面进行讲述，以帮助用户更好地理解相机的对焦系统。

4.1.1 手动对焦和自动对焦

拍摄照片时要将想要表达的主体呈现出来，就必须要让主体清晰，这个主体应该是拍照时进行对焦的位置，这个位置就是焦点。当相机的对焦系统启动工作后，通过调整镜头内部的镜片组成来控制成像清晰的焦平面来回移动，一直到拍摄画面的主体呈现清晰状态的过程就是对焦。

对焦分为手动对焦(MF)和自动对焦(AF)两种模式。

在一些特定环境下，比如弱光、微距拍摄、大风光等环境下，手动对焦往往能发挥很大的作用。手动对焦模式下，相机通过转动对焦环进行对焦，以实现对焦清晰。而自动对焦模式下，则是通过半按快门，由相机自行选择一个比较准确的对焦点进行对焦。

手动对焦模式对于新手来说比较复杂，所以下面主要讲述自动对焦模式，以帮助用户更加全面、快速地认识相机的自动对焦系统。

4.1.2 相机的对焦模式

数码相机大多提供3种自动对焦模式，主要包括单次自动对焦、智能自动对焦和连续自动对焦。在不同厂商生产的相机上，它们的名称有所区别。

▶ 单次自动对焦模式：佳能称为One-Shot，尼康称为AF-S。

▶ 智能自动对焦模式：佳能称为AI-Focus(人工智能对焦)，尼康称为AF-A(自动伺服对焦)。

▶ 连续自动对焦模式：佳能称为AI-Servo(人工智能伺服自动对焦)，尼康称为AF-C(连续跟踪对焦)。

1. 单次自动对焦模式

单次自动对焦是最常用的自动对焦方式。这种对焦方式即半按快门启动自动对焦，在焦点未对准前对焦过程一直在继续。一旦处理器认为焦点准确以后，自动对焦系统停止工作，焦点被锁定，取景器中的合焦指示灯亮起。即使重新构图，改变对焦点在画面中的位置，最终的拍摄对焦点都不变。并且相机只对焦一次，可以将这个字母"S"理解为"single(一次)"的意思，如果想重新对焦就必须松开快门，再一次半按快门进行对焦。这种对焦模式适用于拍摄静止主体，如人像、风光、静物等主体位置变化幅度不大的主题。

使用单次自动对焦拍摄静止主体，可以有效提高对焦准确度，避开周围环境的干扰，拍摄出主体清晰的照片，如图4-1所示。

图 4-1

2. 智能自动对焦模式

智能自动对焦模式下，相机会自动帮助使用者选择对焦模式，相机检测到拍摄物体是静止的就选择单次自动对焦，检测到拍摄物体是运动的就选择连续跟踪对焦进行持续对焦。可以将"A""AI"理解为"人工智能"的意思，即相机人工智能化检测拍摄主体的运动情况而主动选择不同的拍摄模式。

智能自动对焦更适合在被摄主体动、静不断切换的场景下使用。相机能够根据被摄物体的移动速度自动选择对焦方式，内部的测距组件不断地测量自动对焦区域内的影像，并实时传送到处理器中。当被摄主体静止不动时，选择单次自动对焦；当被摄主体运动时，选择连续自动对焦。由于切换工作由处理器完成，因此摄影师只需要按动快门即可。

对难以预测动作变化的主体，使用智能自动对焦模式拍摄，可以让相机根据主体的动作自动选择合适的对焦模式，更好地捕捉主体形态，如图4-2所示。

图 4-2

3. 连续自动对焦模式

连续自动对焦模式下，按下快门后，不管是主体移动还是相机移动，相机都会根据焦点所在位置进行连续跟踪对焦，相机的对焦系统一直在工作。

和单次自动对焦不同的是，连续自动对焦的对焦点不是固定的，而是根据位置变化而不断变化，在按下快门之前，相机一直都在工作，直到按下快门那一刻，相机才会对移动对焦点位置进行真正对焦。

连续自动对焦适用于拍摄移动的主体，比如体育比赛中的运动员、新闻发布会中的发言人及运动中的动物等。该模式下镜头跟随主体的移动不断进行对焦，确保最后的照片主体清晰，如图4-3所示。

图 4-3

💡 **提示**

与单次自动对焦过程不同的是，连续自动对焦在处理器认为对焦准确后，自动对焦系统继续工作，焦点也没有被锁定。因此，即使合焦也不会发出提示音，另外，取景器中的合焦确认指示灯也不会亮起。当被摄主体移动时，自动对焦系统能够实时根据焦点的变化驱动镜头调节，从而使被摄主体一直保持清晰状态，这样在完全按下快门时就能保证被摄主体对焦清晰。

4.1.3 对焦区域的选择

要拍出一张高质感的影像，最基本的要求就是影像要清晰。而决定影像清晰与否的关键在于对焦是否准确，拍摄者是否熟悉相机的对焦系统。根据提供对焦区域的大小，可以将选择对焦区域的方法大致分为三种：单点对焦、拓展选择自动对焦和区域选择自动对焦。

下面以佳能相机为例，介绍选择对焦区域的方法，让拍摄者在各种场合下，都能快速进行对焦操作。

1. 单点对焦

单点对焦包含两种方式：定点自动对焦和单点自动对焦。使用单点对焦，摄影师可以手动从可供选择的对焦点中选择一个对焦点，相机自动对这个点(极小的面积)进行对焦。使用单点自动对焦拍摄照片时，可以选择对焦位置，而完全不受前后景的影响，如图4-4所示。

图 4-4

提示

一般数码相机的对焦点以中央对焦点的准确度最高，其他对焦点次之。而专业级的数码相机的每个对焦点都与中央对焦点一样准确。

单点自动对焦和定点自动对焦的使用方法都是拍摄者手动选择一个对焦点，然后由相机进行对焦，二者的区别在于这个点的大小，定点对应的对焦点面积要小于单点对焦对应的焦点，所以对焦会更精准。定点自动对焦适用于先构图，后对焦的拍摄，将主体放置在想要对焦的位置即可。图4-5所示为定点自动对焦与单点自动对焦设置界面。

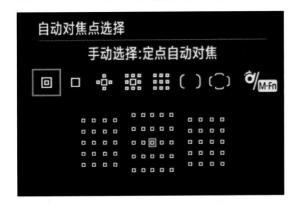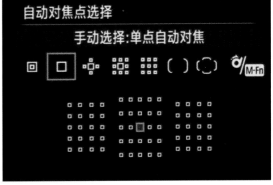

图 4-5

2. 拓展选择自动对焦

使用"扩展自动对焦区域"模式，拍摄者手动选择某个对焦点后，相机会智能地把这个点周围的4个点作为辅助对焦点，当优先对预选的对焦点对焦失败后，相机会在这4个点里找到最适合对焦的点进行对焦，以完成合焦。这种模式适合拍摄动作幅度较小的动态物体。图4-6所示为"扩展自动对焦区域"模式设置界面。

使用"扩展自动对焦区域：周围"模式，拍摄者手动选择某个对焦点后，相机会智能地把这个点周围的8个点作为辅助对焦点，当优先对预选的对焦点进行对焦失败后，相机会在这8个点里找到最适合对焦的点进行对焦，以完成合焦。这种模式适合拍摄动作比较激烈的动态物体。图4-7所示为"扩展自动对焦区域：周围"模式设置界面。

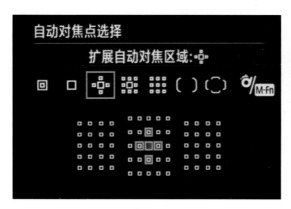

图 4-6

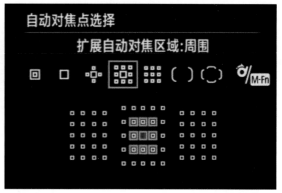

图 4-7

3. 区域选择自动对焦

区域自动对焦模式是相机把对焦点分为9个区域，摄影师手动选择其中的某个区域后，相机会智能地在被选中的区域里寻找最适合对焦的点进行对焦，以完成合焦。图4-8所示为区域自动对焦模式设置界面。这种模式适用于有时间进行预测和构图的拍摄对象，如跑道上的运动员、赛车等主题的拍摄，如图4-9所示。

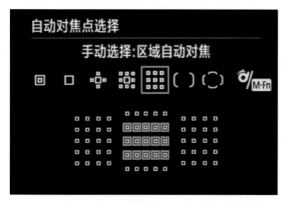

图 4-8

图 4-9

大区域自动对焦模式是相机把对焦点分为3个大区域，拍摄者手动选择其中的某个区域后，相机会智能地在被选择的这个区域里寻找最适合对焦的点进行对焦，以完成合焦。图4-10所示为大区域自动对焦设置界面。这种模式适用于突然进入画面的物体及不可预测运动方向的拍摄对象，如飞鸟、足球场上的运动员，如图4-11所示。采用大区域自动对焦，可以同时锁定多个对象，大大提高拍摄的成功率。

65点自动对焦模式(全区域自动选择对焦)是把对焦工作交给相机，相机自动在对焦点区域里寻找最适合对焦的点进行对焦，以完成合焦。图4-12所示为65点自动对焦模式设置界面。这种模式适用于超高速抓拍无法预测、难以构图的运动物体，如飞鸟，如图4-13所示。选择对焦点后，在半按快门按钮对焦的过程中，相机的自动跟踪功能能够更好地识别捕捉到的被摄体颜色，并根据其运动轨迹自动切换对焦点，这样就能够更加准确地追踪到不规则运动的被摄主体。

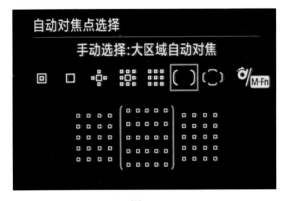

图 4-10

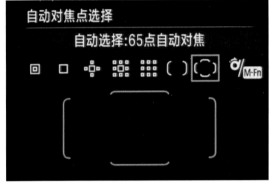

图 4-11

图 4-12

图 4-13

4.1.4 常见题材拍摄的对焦技巧

对于常见的拍摄题材，如何选择对焦是有一定规律的。

静态且需最佳对焦需求的主题，如风景、静物、静态人像、微距摄影等，可以使用单点对焦+单次自动对焦模式，如图4-14所示。

图 4-14

拍摄高速动态的主体，如体育赛事、野生动物、鸟类的拍摄，可以使用区域对焦+连续自动对焦模式，如图4-15所示。

图 4-15

对于要拍摄无法预测主体动静、需随时抓拍的主题，可以使用大区域对焦模式+智能自动对焦，如图4-16所示。

图 4-16

4.2 正确测光把握照片细节

拍摄照片通常都要求准确曝光，按照拍摄意图正确反映主体的影调范围。否则，可能会出现整个画面偏暗，暗部的细节模糊不清，或者曝光不足的问题。也可能会出现整个画面偏亮，亮部区域变成一片白色，缺乏层次感的曝光过度的问题。

曝光是有规律可循的，了解并懂得如何应用曝光，就能够在拍摄时得到想要的效果。要获得"准确"的曝光，就必须了解光圈大小、快门速度、测光模式、测光点与曝光之间的关系，同时，还需要掌握曝光锁定、曝光补偿、包围曝光等测光和曝光技巧。

4.2.1 认识曝光值

曝光值简称EV，用于衡量相机感光元件的曝光量，也就是说，照片的曝光程度由曝光值

来衡量。曝光值又是由光圈大小和快门速度共同决定的，一旦光圈大小和快门速度确定了，曝光值也就确定了。

为了更直观地理解光圈、快门与曝光的关系，可以用杯子接水作比喻。杯子在水龙头底下接水时，假设水龙头开一半，需要40秒钟装满一杯水，那么水龙头全开只需要20秒钟就可以装满。也就是说，装满同一杯水，水龙头开得越大，需要的时间越短；水龙头开得越小，需要的时间越长。

光圈、快门与曝光的关系与此相同。装满一杯水表示照片准确曝光，水龙头开关的大小表示光圈大小，接满水的时间表示快门速度。要获得同样的曝光效果(装满一杯水)，水龙头开得越大(大光圈)，需要的时间(快门速度)就越短；水龙头开得越小(小光圈)，需要的时间(快门速度)就越长。也就是说，使用不同的光圈和快门组合，能够达到同样的曝光效果。

4.2.2　认识曝光值参照表

曝光值=光圈+快门，光圈控制进光量的多少，而快门控制曝光时间的长短。那么，光圈与快门到底是怎么相加成曝光值的呢？曝光值以感光度为ISO100为标准进行定义。当光圈系数为f1、曝光时间为1s时，曝光量定义为0。快门时间减少一半，EV值增加1；光圈缩小一档，EV值也增加1。按照这样的规则，我们计算并整理了一张曝光值参照表(见表4-1)。这样，一旦确定了光圈和快门组合，就可以直接查到相应的EV值。也可以根据EV值，快速查找哪些光圈和快门组合能够符合要求。

<center>表 4-1　曝光值参照表</center>

EV 值	+1	+2	+3	+4	+5	+6	+7	+8	+9	+10
光圈	1.4	2.0	2.8	4.0	5.6	8.0	11	16	22	32
快门	1/2	1/4	1/8	1/15	1/30	1/60	1/125	1/250	1/500	1/1000

如果ISO发生变化，EV值也会随之增减(可以参照表4-2)。以ISO100为标准，感光度ISO每提高1级，EV值增加1；感光度ISO每降低1级，EV值减小1。

<center>表 4-2　ISO 对 EV 值的影响</center>

EV 值	+1	+2	+3	+4	+5	+6	-1	-2
ISO	200	400	800	1600	3200	6400	50	25

4.2.3　相机测光模式

曝光三要素(光圈、快门、ISO)是用来决定一张照片曝光值的基本要素，而测光则是一个工具，目的是要告诉相机这个环境应该使用多大光圈、多少快门、多高ISO。

测光模式就是测光的运算法则，主要分为评价侧光、点测光、中央重点测光和矩阵测光。用户可视拍摄情况进行选择，以取得更准确的曝光值。

1. 评价侧光

佳能的评价测光、尼康的矩阵测光、索尼和富士的多重测光，都是指同一种测光模式，该模式是所有相机里最常用的测光模式，也是预设的测光模式。该模式之所以被广泛应用，是因为它会针对全画面进行测光，使整体的曝光较为自然且均衡，同时能微增加对焦点的测光权重，因此绝大多数场景都能轻松应对。

然而该模式也有个致命的缺点，即拍摄时若整体画面太亮(比如逆光拍摄、雪地摄影等)，即使对焦位置的曝光正常，相机依然会对整体画面进行测光，此时就很容易误判整体光线过亮，从而自动降低曝光值，导致拍出来的照片过暗。同理，拍摄时若整个画面偏暗(比如夜景、深色的背景、深色宠物等)，相机也容易产生误判，进而导致照片有过曝的状况。

因此，评价测光较适合拍摄受光均匀、亮度分布平均、反差小的顺光场景，只要遇到画面超过半数以上都偏亮或偏暗或者遇上光源混乱且极端的情形，那么相机测光就很容易失准，此时建议使用其他方式进行测光。

2. 点测光

点测光是针对画面的中央点进行测光的模式，测光范围大约占取景器画面中央的2%~5%，所以比较容易削弱高反差对曝光的影响。这种测光方式适用于在明暗分布复杂的场景中保证小范围目标景物的准确曝光，在复杂的光线下拍摄人像、微距等需要突出主体的照片。

测光点位于对焦区域的中心，对不在中央的物体也可以进行测光，只要采用中央点对焦与测光后，再按下曝光锁定按钮移动构图即可。使用这种模式测光，最大的优点是即使在背景很亮或很暗的时候，也能确保被摄主体正确曝光。不过，逆光环境虽然解决了主体过暗的问题，但是背景也会相对变亮，从而产生背景过曝的情况。如果不喜欢这样的效果，也可以运用背景作为主要测光依据，而在主体前方运用反光板或闪光灯来平衡逆光产生的光比。

使用点测光时需要注意测量的方法，选择正确的测光点，并且尽可能地靠近被摄主体进行测光，避免其他光线的干扰，如图4-17所示。同时还需要注意不要遮挡光线，避免造成测光错误。

图 4-17

如果用点测光测量主体，大都可以确保主体曝光正确，不过主体以外的曝光则可能会曝光错误，有时可以运用这一特点来压暗背景，使主体更出色，如图4-18所示。

图 4-18

3. 中央重点测光

中央重点测光是将测光重点放在整个画面中央区域，以画面中央部分的亮度来决定影像的曝光值，这种方法可以确保画面中央的主体曝光正确，但其他区域则可能会出现过暗或过亮的情况。

中央重点测光适用于主体刚好位于画面中央的场景，如人像、昆虫、花卉的特写画面，可以在突出主体的同时，兼顾周边的环境，如图4-19所示。若主体不在画面中央则不建议使用该方法，否则应配合曝光锁定的方式进行拍摄，不然主体可能曝光不正确。

图 4-19

中央重点测光是位于中间部分的主体得到适当曝光，但中央位置以外的区域，如果亮度与之落差较大，则曝光会出现较暗或较亮的结果，如图4-20所示。

图 4-20

4. 矩阵测光

矩阵测光也称为分区测光，是将取景器中的画面分割成多个区域进行测量，然后将各区域的测量结果与相机的数据库进行分析对比，计算出各区域的比重，最后将各区域的测光数据加以运算得出适当的曝光值。

矩阵测光的运算方式适用于绝大多数场景，对于一些比较特殊的情况，如追踪摄影、连拍等，也都有不错的效果。但如果场景反差过大，如强烈逆光、大片的雪地、黑夜等情况，矩阵测光会误将特别亮或特别暗的区域给予较大的比重，那么得到的曝光值就会有偏差。

矩阵测光是对整个画面区域进行测光，只要场景的反差不过于极端，使用矩阵测光模式就可以拍摄出曝光均匀的画面，如图4-21所示。

图4-21

提示

在逆光环境下，采用不同的测光方式，主体的曝光结果也会不同。中央重点测光的效果明显好于矩阵测光，但还是建议应用反光板补光。

4.2.4 曝光控制技巧

了解测光的知识后，学习曝光控制技巧可以在拍摄过程中快速决定照片呈现的光影效果，即使平淡无奇的场景也可以拍出令人眼前一亮的优秀作品。

1. 测光点的选择

在选择测光点之前，要先确定是拍正确曝光(客观曝光)的照片还是准确曝光(主观曝光)的照片？正确曝光和准确曝光是两种曝光思路，前者是让照片曝光正常，不欠不曝，细节丰富；后者是让照片按自己的思路与想法去曝光，很可能过曝或欠曝。

如果想让照片曝光正常，那么测光点一般不要选画面中的最亮点，也不要选最暗点，尽量选中间调偏暗的区域，这样就能保证高光不曝，暗部不欠，让暗部细节更丰富，如图 4-22 所示。

图 4-22

2. 曝光锁定

在半自动或全自动拍摄模式时，相机所测得的曝光值及自动曝光设置会随着构图画面的移动而改变，因此对曝光值的控制容易出现失误，尤其使用点测光时更为明显。要解决这个问题，则可以使用曝光锁定功能。

曝光锁定，顾名思义就是锁定某一个点的曝光值。如果在想要表现的画面中，被摄主体并不在中心点，则可以先对准需要表现的主体进行测光，并使用曝光锁定功能锁定对主体测光的数据，最后根据自己的想法重新构图，对焦后按下快门。

在微距摄影时，需要拍摄的主体常常较小，并且容易受周围环境的影响。因此，需要对主体精确测光，锁定曝光值后，再移动相机重新构图拍摄，如图 4-23 所示。这种拍摄方法常常还需要配合曝光补偿功能。

图 4-23

拍摄日出日落时，场景反差较大，使用点测光或局部测光，如图 4-24 所示，针对场景中较亮的地方测光。锁定曝光值以后，移动相机重新构图。采用这种方式可以使画面色彩更加浓郁，大大提高曝光的成功率。

图 4-24

拍摄人像时要对人物的面部准确测光，并使用曝光锁定功能，避免人物曝光受到周围环境的影响，如图 4-25 所示。

图 4-25

3. 曝光补偿

利用相机自动测光时，如果是使用P、A、S模式拍摄，相机会自动调整快门、光圈，使曝光值恰好符合测光值。但如果由于现场环境或者拍摄者的刻意安排，必须以高于或低于测光值的曝光量进行拍摄，就必须使用相机的曝光补偿功能来加减曝光量以达到所要呈现的效果。

曝光补偿是调整曝光值的简化机制，数码相机都具备曝光补偿功能，让拍摄者能够很方便地增加或减少曝光量以修正测光的误差。相机的曝光补偿修正范围通常介于−2EV~+2EV之间，即一次最多可增加或减少2EV的曝光量，有些相机还可以选择1/3EV或1/2EV进行调整。对于摄影师来说，如何应用曝光补偿需要一定的经验积累。曝光补偿的第一原则就是"白加黑减"。所谓"白加"，是指拍摄白色或浅色物体时要增加曝光量。通常拍摄白色物体，或者白色、浅色物体所占比例较大时，需要在相机自动曝光的基础上增加一至两档曝光补偿。所谓"黑减"，是指拍摄黑色或者深色物体时要减少曝光量。

而拍摄深色主体时，比如身穿黑色服装的人物、深色调的山川等，都需要减少曝光量才有可能获得正常的色彩还原效果。因为在拍摄深色为主的主体时，由于深色会吸收较多的光线，相机的测光系统会误认为拍摄环境太暗而自动增加曝光量，使黑色变得不够黑。用负补偿减少曝光量，可以使深色主体表现出更鲜明的明暗效果。

在拍摄雪景时,由于雪的表面存在强烈的反光,相机的自动测光系统会减少曝光量,从而使白色的物体变得不太白。在拍摄白色物体时,采用正曝光补偿增加曝光量才可能获得正常的色彩还原效果,如图4-26所示。

图 4-26

画面中大面积的深色背景会吸收较多的光线,相机的测光系统会增加曝光量导致主体曝光过度。用负补偿减少曝光量弥补相机自动测光的错误判断,可以还原主体的色彩,并使画面表现出更鲜明的明暗效果,如图4-27所示。

图 4-27

曝光补偿的第二原则是"亮增暗减"。所谓"亮增",是指前景、背景非常明亮并且占较大面积时,需要用正补偿增加曝光量。如在背景为明亮的天空或水面等亮度较高的场景中拍摄时,相机的测光系统会误认为拍摄环境很亮而自动减少曝光量,结果导致画面曝光不足,明显偏暗。

如果画面中景色明亮,相机的测光系统会自动减少曝光量导致画面灰暗沉闷。用正补偿增加曝光量可以弥补相机自动测光的错误判断,如图4-28所示。

图 4-28

所谓"暗减",是指背景很暗并且占较大面积时,需要用负补偿减少曝光量。在深色的环境中,暗色在画面中占的区域较大,相机的测光系统会误认为拍摄环境很暗而自动增加曝光量,结果导致主体曝光过度,黑色区域也会发灰。

拍摄静物、昆虫、花卉等主体时，常常会选择深色的背景衬托。深色的背景会吸收较多的光线，使相机的自动测光系统增加曝光量，画面发灰。用负补偿减少曝光量压暗背景，色彩会更加饱和，主体会更加突出，如图4-29所示。

图 4-29

在拍摄逆光剪影题材时，为了让剪影轮廓更加鲜明，背景的层次更加丰富，通常要适当借助负曝光补偿来减少曝光量，防止曝光过度，如图4-30所示。

图 4-30

4. 包围曝光

在拍摄照片时，手动设置曝光补偿需要花费一些时间，往往会错过精彩的瞬间。因此，数码相机大多提供了包围曝光的功能。包围曝光是指按照拍摄者选择的间隔分别以无曝光补偿、正曝光补偿、负曝光补偿的顺序自动连拍3张照片，再把拍摄的照片进行比较，选取曝光适度的一张照片。

拍摄前必须先设定包围曝光的范围，一般是设定±1/2EV的曝光范围，即±0EV拍摄标准照片，+1/2EV拍摄稍亮的照片，-1/2EV拍摄稍暗的照片；还可以依据情况设定±1/3EV、±2/3EV、±1EV、±2EV等曝光范围。拍摄完成后，再从3张照片中选一张最满意的作品，或运用后期编辑软件合成一张保证亮部、暗部细节都能正确曝光的照片。如图4-31所示，通过包围曝光一次取得3张不同曝光值的照片，可以让曝光失败的概率降到最低。

图 4-31

　　在特殊天气情况下，经常会出现明暗反差很大的场景。拍摄时大幅增加包围曝光的范围，拍摄到暗部、亮部正确曝光的两张或多张照片，然后通过后期合成，可以得到正确曝光的照片，如图4-32所示。

图 4-32

💡 **提示**

　　有些相机在包围曝光功能被启动时，其连拍功能也会同时启动，因此拍摄者不需要再另外设置连拍功能。

4.3　选择光圈控制照片背景

　　一张照片的景深大小会影响视觉焦点和画面主题，而影响景深大小的关键就在于拍摄时设定的光圈数值、镜头焦距和拍摄距离。除此之外，光圈还控制着按下快门时的瞬间进光量，孔径越大，快门速度越快。因此必须了解光圈大小对影像的影响，才能掌握成功拍摄的要素。

4.3.1　什么是光圈

　　光圈是相机镜头内部的一个组件，它由数片金属片，也就是光圈叶片组合而成。通过调整光圈叶片的开启程度，可以控制进入镜头的光线量。当光圈越大(f数值越小)时，单位时间内能通过的光线量就越多，因此快门速度就越短。而快门结构就是用来控制光线通过时间的一个装置。为了得到正确的曝光，光圈和快门的组合至关重要。

　　光圈值从1.4、2、2.8、4、5.6、8、11、16、22等依序排列，光圈f值越小，表示孔径越大；反之，f值越大，表示光圈的孔径越小，如图4-33所示。调整光圈主要起到三方面的作用，即控制曝光量、提升快门速度和控制画面的景深。

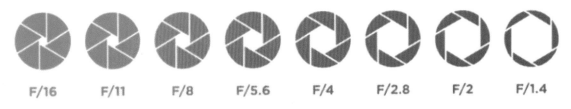

图 4-33

4.3.2　光圈对曝光的影响

光圈越小，进入相机感光元件的光线就越少，照片就会偏暗；光圈越大，进入相机感光元件的光线就越多，照片就会偏亮。

在光线条件不佳的情况下，使用大光圈，能使更多的光线进入相机的感光元件中，此时照片效果会比较亮，色彩也更鲜亮，背景会更加柔和自然，如图4-34所示。

图 4-34

4.3.3　光圈对快门的影响

在室内、阴天、傍晚等光线较弱的环境下拍摄时，如果使用较小的光圈，快门速度会降低，可能会因为手持拍摄出现抖动而导致画面模糊。而增大光圈能够提升快门速度，以达到安全手持快门速度。

在暗光环境下拍摄时，建议使用三脚架，以保证画面的清晰。如环境不适合使用三脚架，可以增大光圈，以提高快门速度，如图4-35所示。

图 4-35

4.3.4　光圈对景深的影响

光圈的另一个重要作用是控制画面的景深。使用大光圈，可以获得背景模糊的浅景深效果；使用小光圈，画面景深长，背景比较清晰。

使用小光圈，画面景深长，背景比较清晰。略俯视对花田进行拍摄，取景范围成就了画面的视觉感，如棋盘式排布的紫色花朵在嫩绿色叶子的衬托下，美得令人无限遐想，如图4-36所示。

图 4-36

4.4 运用快门把握拍摄瞬间

快门速度的高低与拍摄环境的光线强弱有关。只要懂得如何配合使用光圈、感光度与快门速度这三个影响曝光的要素，就可以随时捕捉到凝结主体瞬间的画面，也可以让画面中的主体表现出韵律感。

4.4.1 快门的作用

调整快门主要起到两方面的作用：一方面是控制曝光量；另一方面是表现画面动态或静态的视觉效果。

快门速度指的是光线进入感光元件的时间，与感光度、光圈同为控制影像曝光量的三大要素。在光圈值与感光度不变的情况下，影像的曝光量取决于快门速度，而快门速度又取决于现场环境光源的强弱。例如，在白天的户外或灯光明亮的室内等光源充足的环境中拍摄，影像所需的快门速度就快；在夜景或室内等光源较为微弱的环境中拍摄，影像所需的快门速度就慢。

快门速度越慢，进入相机感光元件的光线就越多，照片就会亮一些；快门速度越快，进入相机感光元件的光线就越少，照片就会暗一些，如图4-37所示。

图 4-37

　　快门一旦开启，数码相机的感光元件就会开始感光并成像，所以快门开启的时间长短，决定了影像主体的运动或凝结。比如拍摄水流，用高速快门就可以凝结水的流动，仿佛可以使时间停止；若使用低速快门，在曝光期间，溪水不断流动，感光元件将所拍摄的残影连接起来，可以使水流呈现出如绢丝般的光滑亮丽，如图4-38所示。

图 4-38

 提示

　　被摄主体的运动或凝结，与摄影师所想要表现的意象有关。而在表现意象的背后，掌握扎实的摄影基础尤为重要。例如，在拍摄晨昏风景时，由于光线不足，快门速度会变慢，此时若不使用三脚架稳定相机，就会拍出模糊的照片，无法表现摄影师的意图，从而失去了拍摄的意义。因此，只有了解基本技法，才能顺利表现摄影师的意图。

4.4.2　快门速度的表示方法

　　快门速度是用数字来表示的(s表示秒)，数码单反相机常见的快门速度由慢到快分别为30s、15s、8s、4s、2s、1s、1/2s、1/4s、1/8s、1/15s、1/30s、1/60s、1/125s、1/250s、1/500s、1/1000s、1/2000s、1/4000s、1/8000s等，从低速到快速曝光时间是减少一半的。例如，1/60s的曝光容许光线进入的时间只有1/30s曝光的一半。快门速度的基本作用就是控制光线照射感光元件的持续时间，时间越短，光线越少，它们之间成正比。如果把快门时间提高一档，那么光线就会减少一半。

 提示

　　一般将安全快门速度定义为"1/镜头焦距"。比如使用15mm焦距的镜头，安全快门速度为1/15s。但实际上，安全快门速度应以影像的放大倍率来定义，因为镜头视角越窄(焦段越长)，影像放大比例越高，轻微的震动也能体现出来。不过，养成良好的拍摄习惯或使用三脚架，可以确保影像的清晰度。

　　在拍摄静物时，快门速度越慢，进入相机感光元件的光线就越多，照片就会亮一些；快门速度越快，进入相机感光元件的光线就越少，照片就会暗一些。在拍摄运动的物体时，相机的快门速度是一个相对的概念，足够快的快门速度才能够拍摄到清晰的影像。如在拍摄瀑布或者

水流时，1/250s以上的快门速度可以冻结溪流的瞬间景致，使跃动的水珠在阳光下呈现出清新亮丽的画面。

冻结瞬间的画面往往给人相当震撼的感受，因为它可以表现许多肉眼都看不到的画面，如图4-39所示。

图 4-39

4.4.3　决定快门速度的因素

快门是控制曝光时间的装置，曝光时间的长短就是用快门速度来表示的。快门速度的设定不是随心所欲的，在实际的拍摄中，快门速度受许多因素制约，其中最主要的是光线的强弱和物体移动的速度。

实际拍摄环境的光线是设置快门速度的前提，在光线较强的环境下，快门速度一般比较快，不然容易造成画面曝光过度；而光线较弱的环境下，快门速度一般比较慢，如图4-40所示。

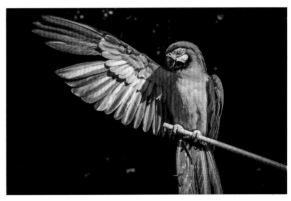

图 4-40

在拍摄移动的主体时，快门速度需要根据主体移动的快慢，以及拍摄者想要表达的效果而定。在光线不变的情况下，被摄体移动快，就需要较快的快门速度才能捕捉清晰的瞬间画面。不过有时也特意用慢快门来表现运动趋势，如图4-41所示。

图 4-41

4.4.4 快门速度的应用技巧

只有正确使用快门速度才能获得所需效果的最佳瞬间，从而有助于表现作品的主题。特别是应用慢速快门设置，拍摄时能够展现出非同寻常的画面效果。很多特殊的效果是肉眼在自然状态下无法看到的，这也是摄影的独特魅力所在。

1. 表现凝结瞬间

高速快门通常用来凝结瞬间的动作，只要快门速度够快，无论物体的移动速度多快，都能被定格在画面中，如图4-42所示。

不过快门速度取决于现场环境的光线、光圈和感光度，在无法改变现场环境的情况下，只能通过放大光圈、提高ISO值来提升快门速度。至于拍摄时需要使用怎样的快门速度，要根据拍摄题材和使用的镜头焦距而定。若使用600mm长焦镜头，所需的安全快门速度就需要1/600s；而使用15mm超广角镜头，只需1/15s就够了。

图 4-42

2. 表现动感画面

使用高速快门来拍摄主体，可以让画面看起来仿佛停止一般，但这种方法并非适用于所有场合。有时使用低速快门使影像呈现出流动感，更能凸显画面的热闹或者生气蓬勃。其实，低速快门就是延长曝光时间，当被摄主体是移动的物体时，画面中就会出现残影。比如在拍摄城市夜景时，可以使用低速快门来拍摄路上的车流。由于曝光时间变长，因此移动的对象会在画面上拖动出各式各样彩色的线条，让平凡的景色呈现出热闹动感的一面。

需要注意的是，曝光时间变长，画面中产生的噪点也会增加，拍摄时建议开启降噪功能，保持画面的细腻度，如图4-43所示。

图 4-43

4.5　设置感光度控制照片画质

数码相机的最大优势就是具备高感光度的设置。拍摄者可以依据拍摄场景的需要快速变更所需要的感光度值，更便捷地进行影像的创作。

4.5.1　什么是 ISO 感光度

ISO感光度是衡量传统相机所使用的胶片感光速度标准的国际统一指标，它反映了胶片感光时的速度。传统相机本身没有ISO感光度的设置，只能根据光线和拍摄环境选择感光度为50、100、200、400的胶卷。数码相机则通过感光元件及相关的电子线路感应射入光线的强弱。数码相机的ISO感光度相当于传统相机的胶卷感光度，同样反映了其感光的速度。

ISO感光度可以随时根据拍摄环境和光线的变化更改设置，除了常用的ISO100~400，还有ISO800~3200的超高设置。数码相机的最大优势就是能够灵活应用高感光度拍摄。高感光度能间接提高快门速度，进而避免影像模糊。遇到光线比较暗的拍摄场景时，利用高感光度确实能增加拍摄的成功率。但是，使用高感光度拍摄的同时必须考虑噪点问题。

使用ISO200拍摄时，可以看出画质的清晰度。使用ISO3200高感光度拍摄时，相同的位置会出现大量噪点，从而影响放大图像时的画质，如图4-44所示。

图 4-44

一般来说，低感光度多数在户外拍摄中使用，因为户外光线充足，快门速度较快，使用低感光度就能满足拍摄需求，如图4-45所示。

图 4-45

4.5.2　ISO 感光度与照片画质

一般来说，噪点都产生在画面的暗部，所以在户外光线充足的地方进行拍摄时一般不容易产生噪点；而在室内或者光线弱的环境下，则容易产生噪点。另外，如果光学镜头使用的变焦倍率过高，镜头的透光度不足，也很容易导致噪点的产生。因此，在拍摄的时候，不论是感光度的设置，画面明暗的分布，还是镜头焦距的使用，都必须优先考虑噪点的问题。

要解决噪点问题，除了尽量使用低感光度拍摄，利用相机内置的降噪功能也是不错的解决方案。虽然控制效果相当有限，但是对于画质的控制来说，也可以提供一定的帮助。

在光线环境弱的情况下，可以通过ISO值来增加照片的亮度，使影像画质看起来更加纯净，如图4-46所示。

图 4-46

使用镜头的长焦端拍摄时，手持相机容易造成画面抖动，建议提高ISO设置。在抓拍动态题材时，拍摄对象处于运动状态，调高ISO可以提高快门速度，以保证拍到清晰的画面，如图4-47所示。

图 4-47

4.5.3　ISO 感光度与快门速度

在同样的曝光条件下，ISO感光度的高低与快门速度成正比。ISO感光度越高，快门速度越快；ISO感光度越低，快门速度则越慢。

如果以慢速快门拍摄，有相机抖动的顾虑或是想要冻结移动中的主体时，可将ISO感光度提高以增加快门速度。此外，在光线充足的场合，希望减慢快门速度以表现特殊效果时，如拍摄流水，也可以选择低ISO感光度进行拍摄。

选择更高的ISO感光度，在光圈不变的情况下能够使用更快的快门速度获得同样的曝光量。因此，在光线较暗的情况下进行拍摄，可以选择较高的ISO感光度，如图4-48所示。

图 4-48

为了表现动感，采用低速快门并使用三脚架获得稳定支撑。使用低ISO感光度可以防止曝光过度，获得细腻的画质，如图4-49所示。

图 4-49

4.5.4 ISO 感光度的应用

ISO数值越高，说明感光材料的感光能力越强。但不是感光度越高，拍摄效果就越好。和传统相机一样，低ISO值适合拍摄清晰、柔和的画面，而高ISO值可以补偿光线的不足。

1. 低感光度

ISO200以下的感光度被统称为低感光度。一般来说，低感光度大多数在户外场景拍摄中使用，因为户外环境光线较为充足，快门速度较快，使用低感光度就能满足户外场景的拍摄需求。此外，低感光度也常用于夜景或其他需要长时间曝光的场景，因为长时间曝光本身就会产生一定的噪点，甚至光圈和快门速度的调整也会对影像质量造成一定程度的影响，所以如果长时间曝光，最好将感光度调至最低，这样才能将影像画质控制在所需范围内。

在拍摄风景时，采用小光圈可以拍摄到长景深的照片。但是，小光圈会导致进光量不足，快门速度降低，如果没有三脚架，可以调高ISO值以保证画面清晰，如图4-50所示。

图 4-50

为了很好地表现动态题材的流动感和速度感，需要采用低速快门并使用三脚架获得稳定的支撑。这时，使用低ISO值可以防止曝光过度，再采用低速快门，可以获得细腻的画质，如图4-51所示。

图 4-51

2. 高感光度

在低光源环境下，运用高感光度拍摄，除了可以捕捉所需画面，还能将现场环境氛围保留下来，让影像画面看起来更加自然。另外，镜头焦距的选择也需注意，因为焦距越长，不仅光圈越小，影像模糊的概率也会变大。所以，拍摄时最好将镜头焦距控制在广角端位置，同时搭配高感光度拍摄，这样就能捕捉到清晰且画质理想的影像画面了。

在一些低光源环境下，使用高感光度就能成功手持拍摄。但由于高感光度容易产生高噪点的问题，因此如果用户注重影像质量，建议最好将感光度控制在ISO400 ～ 800之间，这样才能让影像画质完美呈现，如图4-52所示。

图 4-52

使用镜头的长焦端拍摄时，手持相机容易造成画面抖动，建议提高ISO值设置。在抓拍动态题材时，拍摄对象处于运动状态，调高ISO值可以提高快门速度，以保证拍摄到清晰的画面，如图4-53所示。

图 4-53

4.6 调节白平衡控制影像色调

数码相机无法像人眼一样自动修正光线所形成的色彩，因此，在不同的光源下拍摄，经常会产生不同程度的色偏。使用数码相机的白平衡设置可以修正影像的色偏，有时也可以用白平衡改变照片的冷、暖调性。

4.6.1 常用白平衡种类

物体本身的颜色常会因投射光线颜色的不同而有所改变，但由于感光元件并不像人眼一样能自动调节因光线而产生的色温改变，所以即使是使用同一件白色物体，在阳光、日光灯及钨丝灯等不同光源下拍摄时，也会产生颜色上的差异。

白平衡就是针对上述现象所产生的校正补偿功能。目前，大多数数码相机都有自动、晴天、阴天、钨丝灯、荧光灯、自定义(手动)等多种白平衡模式可供选择。拍摄者只要根据不同场景选择不同的白平衡模式，就能拍摄出和所见场景色温相近的影像。但这并非定论，举例来说，如果在阴天时使用晴天模式拍摄，反而可以得到更为真实的影像色调，不像是使用阴天模式时所带来的偏黄暖色调。所以拍摄者不要墨守成规，只要根据自己的喜好选择合适的白平衡模式调校，就能获得符合自己创作意图的影像色调。

4.6.2 色温与颜色的关系

人类所能看到的光线，其实是由7种不同颜色的光谱组成的，而色温则是将这些光线度量化的标准。顾名思义，色温就是颜色的温度，以K为度量单位。其理论基础是假设一个纯黑物体能够将落在其上的所有热能吸收，并在不耗损能量的前提下将所有热能转换，并以光的形式释放出来的话，黑体就会因热量高低的影响而产生颜色上的变化。黑体的绝对零度(色温零度)相当于大约-275度，也就是说，黑体加热后发出某一光谱所需的摄氏温度再加上大约-275度，就是该色光的色温。一般来说，当黑体受热到摄氏500~550度时，会转变成暗红色，持续加热

到摄氏1050~1150度或者更高温时，会变成米黄色，接着是白色，到最后就会变成蓝紫色。也就是说，温度、色温越高，影像色调就会越偏蓝紫色(冷色调)；反之，则会呈现偏红现象(暖色调)。

在运用白平衡时，可以根据现场光线的色温选择与其对应的色温模式，从而使被摄物体获得较为准确的色彩还原，如表4-3所示。

表4-3　色温模式表

人工光源的色温	色温 (K)	自然光的色温	色温 (K)
火柴光	1700 K	日光	5500 K
蜡烛光	1850 K	日出、日落	2000~3000 K
白炽灯	2600~2900 K	日出、日落前1小时	3000~4500 K
卤钨灯	3200K 左右	薄云遮日	7000~9000 K
氙弧灯	6400K	月光	4100 K

4.6.3　选择正确的白平衡

数码相机内置多种白平衡模式，如自动、日光、日光灯、阴天、钨丝灯等，只需要依据不同场景选择适合的白平衡模式，就能拍出和现场景物色彩接近的影像。

1. 自动模式

自动模式由相机依据当时的拍摄情况自动调整白平衡，它适用于一般场合，如晴朗的户外场景、室内灯光，如图4-54所示。

图4-54

2. 日光模式

日光模式又称为晴天模式，主要用来修正阳光对感光组件所造成的微红现象，适用于户外天气晴朗的环境。因此拍照时如果从LCD上发现影像有偏红的现象，不妨试着利用此模式进行改善。

晴朗天气的户外拍摄，自动白平衡模式下有些偏红。使用日光模式，可以修正偏红的现象，如图4-55所示。

图4-55

3. 阴天模式

阴天模式又称多云模式，主要用来修正天空多云时感光组件产生的微微偏蓝现象，适用于阴天多云的环境，对于一些较为昏暗的拍摄场景，如清晨、黄昏、阴影处等也都适用。

阴天时的天空下，蓝色会比晴天时稍浓。阴天模式会稍微增加一些黄色调来补偿蓝色调，如图4-56所示。

图 4-56

4. 钨丝灯模式

钨丝灯模式又称灯泡模式，一般用来修正米黄色光源对感光组件所引起的偏红黄的现象，适用于以钨丝灯、卤素灯为主要光源的场合，不过对白色光源的节能灯泡而言没有太大作用。

在白炽灯照射下，会呈现橙黄色调。钨丝灯模式会添加蓝色，纠正暖色的光线，还原真实色彩，如图4-57所示。

图 4-57

在非钨丝灯照射的环境下，使用钨丝灯模式会发现影像有相当程度的偏蓝现象，效果类似镜头前加了蓝色的滤镜。

利用钨丝灯模式添加蓝色的特性，在拍摄溪流、薄雾等希望强化蓝色的场景时，将白平衡设置为钨丝灯模式，可以表现出更迷人的画面色彩，如图4-58所示。

图 4-58

5. 日光灯模式

日光灯模式又称为荧光灯模式，一般用来修正日光灯对感光组件所造成的偏绿现象，所以适用于以日光灯为光源的场合，同时对白色类型的光源也适用，如图4-59所示。

图 4-59

在拍摄风景时，将白平衡设置为日光灯模式会使画面出现色彩偏差。在拍摄日出日落时，可以利用日光灯模式使天空偏向蓝色，而日光照射的区域偏向紫色，使画面呈现出梦幻般的色彩变化，如图4-60所示。

图 4-60

第 5 章
画面取景构图

　　本章主要从画面构图、拍摄取景方面讨论摄影摄像的创作。通过对构图的各个关键技术要点的讲解，读者可以掌握如何观察被摄对象，从创作的角度掌握布局要点和规律，提升画面的表现形式的技巧。

5.1 画面构图的必要条件

当人们评价一幅摄影作品时，每个人都会有自己的评价标准，而这种标准往往会因人而异。但不管大家的评价标准差异有多大，总会有一些相同的评价标准，这些标准是大家取得共识的、规律性的标准。而从摄影构图上来讲，一幅好的摄影作品不只是简单地记录画面，而是拍摄者运用相机的性能，根据所要传达的信息，通过丰富的构图表现方式加以呈现。在确定构图形式时，为了表现主体，吸引观赏者的视线，应满足主题明确、画面简洁和构成突出3个条件。

5.1.1 主题明确

照片的主题是照片构成里非常重要的要素之一。主题是拍摄者所要表现的拍摄意图，这与拍摄的目的有密切的联系。为了明确照片的主题，拍摄之前要选择好拍摄对象，并以最美、最明确的方式进行表达，构成画面。对于一些抽象的，不能直接拍摄到照片上的拍摄主题，如爱情、悲伤、孤独等，可以通过现实中具体的形象，如山、树木、人和建筑等来表现。

画面简洁、主题明确的照片可以引起观赏者的共鸣。明确表现主题最有效的方法是拍摄主体的特写镜头，如图5-1所示。

图 5-1

在自然环境下拍摄主体，尽量化繁为简，利用浅景深或主体本身的色彩协调与对比，挑选出视觉的焦点，如图5-2所示。

图 5-2

5.1.2 画面简洁

在进行摄影构图时，初学者经常会为了将被摄主体完整纳入画面，而忽略旁边的景物，反而使拍摄的画面显得杂乱，缺乏视觉的冲击力。因此，大胆地简化拍摄对象，恰当地安排画面中元素的主从关系，使陪衬的景物清晰度和趣味性都不超过画面中的主体，可以更好地衬托主体，使画面简洁明快、和谐统一。

拍摄静物时，可以通过增减画面中出现的元素，或恰当地安排画面中的元素，以传达拍摄者的拍摄意图，如图5-3所示。

图 5-3

靠近拍摄对象，减小背景在画面中所占比例，可以简化背景，减少画面中杂乱的元素，从而避免分散观赏者的注意力，如图5-4所示。

图 5-4

5.1.3 构成突出

没有构成的照片只能算是记录性的照片。拍摄者在拍摄时要充分利用各种构成突出主体的形式美，才能反映出所要表达的主题，且使观赏者产生共鸣。

对于普通的拍摄对象，可以通过观察其色彩、形状等特点来寻找特殊的拍摄角度，从而构成有特色的画面，如图5-5所示。

图 5-5

5.2 决定构图的五大要点

一幅成功的摄影作品在取景构图时，应该围绕主体大胆取舍，善用摄影中的"减法"来处理画面中主体和陪衬体的关系，巧妙、简洁地表现画面的构成。

5.2.1 虚实画面的表现

对人们的视觉而言，清晰的影像给人的视觉感受特别强烈，虚化的影像给人的视觉感受则弱一些。在摄影画面中，由于受景深或者拍摄者主观意识等因素的影响，同一个画面中的景物会显示出虚实的不同。人为地控制画面中各个构成元素的虚实，用虚实相衬的方法来处理画面中主体和陪衬体的关系，是重要的摄影创作手段。

画面中各个构成元素的虚实结合可以有效地突出主体，使画面简洁。在拍摄近景和特写画面时，使用虚实对比的画面是常用的表现手法。

拍摄自然环境中的昆虫多采用大光圈虚化背景，使主体从繁杂的画面中凸显出来，如图 5-6所示。

图 5-6

虚实对比还可以有效地表现动感，在静止的照片上如何使拍摄的动态对象栩栩如生，富有动感，虚实结合是最有效的手段之一。

使用低速快门速度拍摄时，可以记录下运动体的轨迹。在画面中，可以与静止的拍摄对象形成对比，如图5-7所示。

图 5-7

拍摄时还可以利用云雾、烟尘等造成景与景、景与其他元素之间的虚实对比，来加强画面的空间感和画面的氛围感。这种方法常用于风景照片的拍摄中，有利于表现画面的意境并使画面充满浪漫色彩。

利用特有的天气状况，可以在画面中产生虚实变化，使画面更具浪漫色彩，如图5-8所示。

图 5-8

5.2.2　均衡画面的布局

构图的目的是"突出主体、强调主题"，但也要注重画面布局的均衡性。因此画面中主体、陪衬体的安排要遵循一定的规则，切忌随意摆放。画面的中心位置往往不是通常所说的视觉中心，把主体安排在画面的一侧时，另一侧就要有与之相呼应的陪衬体存在，使画面中的视觉元素达到平衡和完美的状态，如图5-9所示。

图 5-9

放置在同一斜线上的被摄主体，相似的外观形状，不同的颜色对比，在画面中形成了既对称又对比的构图方式，如图5-10所示。

图 5-10

画面构图、影调的均衡稳定能给人以安全、宁静之感。掌握画面均衡的关键是合理安排主体的形状、颜色和明暗区域，使其与陪衬体或背景互为补充。画面中既有亮丽的颜色，又有柔和的背景色，使得画面色彩丰富、和谐自然，如图5-11所示。

图 5-11

5.2.3 处理画面的基调

对于一幅摄影作品来说，基调就是画面的明暗层次、虚实对比以及色彩的色相、明度等之间的关系。通过处理这些关系，可以使观赏者感受到光的流动与变化。基调处理的好坏是一幅摄影作品成功与否的重要因素之一，不同的基调能产生不同的视觉感受。

摄影中对基调的认识与研究等许多方面都借鉴和参考了美术理论中的相关内容，可以将摄影中的基调分为暖色调、冷色调、中间色调及无色调，有些分类法则要更细致一些，还会细分出对比色调、和谐色调、浓彩色调和淡彩色调等。

明亮的色调可以给人以活泼、愉快、轻松、舒畅的视觉感受，画面中主体的色彩富于变化，同时可以强化画面的气氛，如图5-12所示。

图 5-12

使用暗色调的画面常给人以沉静、雅致的感觉。同时，主体可以在画面中得以更好地展示，如图5-13所示。

图 5-13

5.2.4 简洁画面的表达

绘画是加法，需要一笔笔地添加来达到画家想要的效果；而摄影则是减法，需要从拍摄场景中剔除不必要的元素，使被摄主体免受不相关事物的干扰，以达到画面简洁的目的。利用简约的形式来表现深远的意境，是拍摄者共同追求的目标。

画面中的元素越少，画面越简洁，主体对象越能在画面中自然得以体现，如图5-14所示。

图 5-14

为了达到摄影画面简洁的目的，首先要给画面确定一个基调。相对单一的色彩，画面中没有其他杂乱颜色的干扰，会使画面显得更加简洁，如一幅高调性的摄影作品，画面明亮，可以让人赏心悦目。其次，要剔除掉可能会对被摄主体造成视觉干扰的元素，尽量使画面看起来简洁有序，切忌杂乱无章、不分主次。

简洁的画面中，背景的颜色与主体形成对比，可以使画面表现更丰富。背景色彩与主体相似，可以使画面的氛围得以烘托，如图5-15所示。

图 5-15

面对多个拍摄对象时，要分清主次，避免画面平均以分散观赏者的注意力，使画面缺乏视觉中心，如图5-16所示。

图 5-16

构图巧妙、背景简洁、色彩单一，往往是获得简洁画面的关键所在。但简洁并不意味着画面简单，形式感强烈的照片也能给人视觉上的震撼。简单的画面也可以运用一些常用的构图方法，如大光圈的运用、对比色的运用，使画面简洁又不失活泼。

将拍摄对象充满画面，可以简化画面，更好地表现出拍摄主体的形态、色彩，如图 5-17 所示。

图 5-17

使用大光圈将蝴蝶与花朵作为主体对象，同时虚化背景，将主体自然地融入背景中，使整个画面更加柔美，如图 5-18 所示。

图 5-18

5.2.5　画面张力的表现

画面的张力是指观赏者观看照片时最直接感受到的来自画面的既难忘又回味无穷的视觉冲击力。要增加画面的张力，除了抓住拍摄题材的独到之处，还需要在拍摄技巧上下功夫，比如镜头的变化、场景的选择，以及前后景的运用等，以此来抓取事物变化过程中的"决定性瞬间"，使画面产生吸引眼球的张力。

广角镜头的使用可以制作出不同寻常的视角，使建筑物的转折点处形成一种视觉上的张力，如图 5-19 所示。

图 5-19

加强画面上元素之间的层次感，在干扰视觉效果的同时也突出了摄影师自身所想体现的主题。这种表现方式往往是增强画面张力比较直接且有效的方式。此外，还可以利用色彩引导、构图的视觉牵引、明暗对比及大小对比等方法来强化画面张力的表达。

画面中的镜子打破了视觉的常规，产生了强烈的空间感，让视线的焦点集中到镜子中的人物，而使原本的被摄主体转化为陪衬体，靠突破被摄体本身的视觉平衡点来达到视觉要求，从而使画面产生张力，如图5-20所示。

图 5-20

5.3　构图取景的基本方法

摄影构图的目的在于用特定的艺术语言来表现、阐述所拍摄的主题内容。得到完美摄影构图的关键在于取景的合理性。当摄影师需要表达自身的拍摄意愿或内心情感时，需要懂得如何进行取景构图，舍弃不需要的内容，从而使拍摄的画面更有意义和视觉美感。

5.3.1　横、竖构图的选择

构图取景与影像的横、竖画幅也有着直接的关系。当拍摄不同场景、不同主题和不同内容的照片时，拍摄者应选择使用合适的构图进行创作。不同的构图可以获取不同的影像效果，应学会灵活使用相机的横构图、竖构图进行拍摄。

横构图是看上去最自然，用得最多的一种构图方式。这跟人类本身的视野有关。水平的横幅画面可以满足人类开阔的视野要求。横构图有利于表现物体的运动状态或展示静止物体富有的节奏美。横构图广泛应用于山川河流、原野森林等场景的拍摄，用以突出景物广阔无垠的场面。

使用横构图可以表现出画面中水平线上景物的宁静与宽广。使用横构图可以拍摄全景图，将更多的景致纳入画面中，展现画面的辽阔感，如图5-21所示。

图 5-21

竖构图有利于表现垂直线特征明显的景物，拍摄出的影像往往显得高大、挺拔、庄严。在竖构图中，观赏者的视线可以上下巡视，把画面中上下部分的内容联系起来。它往往可以结合仰视角度，展现事物在一个平面上的延伸，突出远近层次。

1. 根据主体形态决定

通常我们会依照主体的外形来决定采用竖幅还是横幅。若拍摄的对象属于高大、瘦长型，如高楼大厦、大树、落差较大的瀑布、单一人像等，宜采用竖幅拍摄；若拍摄对象属于宽广型，如绵延的山脉、湖泊、两人以上的团体照等，则宜采用横幅拍摄。

根据拍摄对象的生长状态和要表现的画面效果选择如何构图，如图5-22所示。同时，虚化背景可以使主体更加突出。

图 5-22

如果拍摄画面中存在并排的多个主体对象，应采用横构图来拍摄，如图5-23所示。

图 5-23

2. 根据情境氛围决定

在摄影构图上，竖幅构图常被用于人像拍摄，而横幅构图常用于风景拍摄，但由此决定拍摄是采用竖幅还是横幅过于简单。在决定采用竖幅还是横幅时，除了主体的外形，还应考虑所要营造的情境氛围。

竖构图用于人像全身摄影时，可以表现出人物的全貌。但使用横构图时，可以在画面中融入更多环境元素，增加画面的氛围感，如图5-24所示。

图 5-24

竖幅与横幅所表现出的情境氛围大不相同。一般来说，竖幅构图强调深度和高度，给人崇高、庄严、深远的感觉；而横幅构图则强调宽度，给人宁静、安稳、开阔的感觉，如图5-25所示。

图 5-25

5.3.2　全景、中景和近景

在拍摄全景画面时，需要将拍摄主体及其周围环境纳入画面，以表现完整的画面效果。拍摄时需要注意取景角度，采用能充分展现拍摄者视角的角度。

使用全景可以将拍摄的主体及背景都纳入画面。可以通过背景更好地烘托出主体所在的环境、画面的氛围，如图5-26所示。

图 5-26

利用广角镜头进行全景拍摄可以获取更宽广的画面，展示更丰富的画面内容，如图5-27所示。

图 5-27

中景用于强调画面的布局，同时表现主体与周围环境的关系。在协调周围环境的同时，应突出展示主体对象。

拍摄时可以调节镜头变焦倍数以获取全景中的局部画面，从而突出主体对象的特征。中景拍摄时可以拉近主体与镜头的距离，使主体在前景画面中得以更好地体现。同时，前景与背景的融合，可以使画面自然柔和，如图5-28所示。

图 5-28

近景拍摄可以突出局部细节，展示主体对象更多的细节内容。拍摄时注意运用被摄体与画面中其他对象的色彩对比，以凸显拍摄者的拍摄思想与拍摄主题。

近景拍摄可以将大景致浓缩在小画面中，通过局部的景物表现，让观赏者产生无限的联想，如图5-29所示。拍摄者可以通过近景拍摄达到以形传神的效果。

图 5-29

5.3.3 特写

特写用于表现被摄对象的细节。靠近主体后，一些平时不太注意的细枝末节会被放大呈现在观赏者的面前，艳丽的色彩更容易吸引观赏者的注意力。在拍摄特写画面时，构图力求饱满，对要表现对象的处理宁大勿小，空间范围则宁小勿空，如图5-30所示。

图 5-30

大特写通常使用微距拍摄功能，将镜头拉近以进行放大拍摄。这样拍摄出的画面更加清晰，能够以放大镜的效果突出拍摄对象的细节特征。大特写可以不用考虑背景的问题，只需将视觉中心放置于拍摄者所要表现的地方，如图5-31所示。通常，大特写效果可以显示微观世界的内容。

图 5-31

5.4 主体与陪衬体

画面上的主体是用以表达拍摄内容的主要对象，是画面内容的结构中心。因此，在拍摄时首先要确立主体。主体可以是一个对象，也可以由多个对象组成。而陪衬体是画面中处于陪衬、辅助位置的拍摄对象，但它并非可有可无，在画面上应该与主体形成呼应关系。在画面构图的时候，拍摄者往往把被摄的主体人物或景物放在画面的突出位置，而陪衬体作为主体的陪衬则放在次要的位置上。由于画面安排有主次、轻重之分，因此陪衬体在画面上往往是虚的或者不完整的。

5.4.1 主体

拍摄主体是拍摄者用以表达主题思想的主要部分，是画面构图的中心，也是画面的趣味点所在，应占据画面中显著的位置。主体可以是一个对象，也可以是一组对象。

画面中的构成元素越少，主体越突出。在复杂的拍摄环境中，也可以利用大光圈虚化背景，从而突出主体，如图5-32所示。

图 5-32

主体在画面中具有统帅的地位，在构图形式上起着主导作用。拍摄者可以通过直接和间接的手法来表现主体。在拍摄时首先要考虑主体在画面中位置的安排和比例大小，然后决定与安排陪衬体。拍摄时要根据主体的情况对陪衬体加以取舍和布局。

直接表现主体就是将被摄主体安排在画面中最醒目的位置，再配以合适的光线效果和拍摄手法直接呈现给观赏者。这种表现方法可以明确表现拍摄者的意图，常用于拍摄精致的景物、美味的食物或动植物的特写，如图5-33所示。

间接表现主体一般以背景环境来衬托被摄主体，主体在画面中所占比例不一定很大，主要通过环境烘托和气氛的渲染来加强主体的表现力，如图5-34所示。主体与陪衬体是互相呼应的，也可以作为对比或对照之用，从而让画面更有故事性。

图 5-33

图 5-34

5.4.2　陪衬体

陪衬体是指画面中与主体构成一定的情节，帮助表达主体特征和内涵的对象。画面中的陪衬体与主体组成情节，起着深化主体内涵，有利于观赏者正确理解照片的主题思想，防止产生误解和歧义，以及对主体进行解释、说明的作用，如图5-35所示。

图 5-35

加入陪衬体可以使画面更丰富，也能营造不同的氛围和情感，如图5-36所示。处理好画面的陪衬体，可以使照片画面更加出彩。在选择陪衬体的时候应该要注意陪衬体是否有助于突出主体，是否能呈现环境特有的气氛，是否具有更多的层次等。如果陪衬体选择不当，往往会起到适得其反的效果。

图 5-36

5.5　环境要素的利用

一般来说，画面中对环境的取舍和表现，最终决定了画面构图的成败。画面构图是否处理好，取决于画面主体是否表现突出，主体和陪衬体的关系是否处理恰当。

5.5.1　加强画面表现

所谓环境，是指画面主体对象周围的人物、景物和空间等元素，包括前景及背景，这是画面重要的组成部分。环境在构图中起到烘托主体、帮助叙事表意的作用，有助于表现主体的精神风貌，表现一定的情调和气氛。

充分合理地利用环境要素，可以更好地突出画面的表现力。在处理环境的时候要注意两个方面的问题：一是要选择能很好地与主题相结合，适合表现主题的环境；二是要注意环境在构图形式上的作用。它可以改变画幅形式，改变色调、影调，会使画面构图产生不同的效果，也会使画面产生不同的意境和氛围。

1. 前景的表现

前景具有衬托主体、引导视线及营造画面立体感的效果，同时具有说明环境、平衡画面的作用。当画面中的主体比较单薄、渺小或画面较为空洞、单调时，可以运用场景中的景物作为前景来丰富画面或填补空白。

在摄影构图中，常利用前景来稳定画面。当画面上有大面积空白而使其失衡时，可以在取景的时候利用前景来填补画面上的空白，从而改善构图，增加画面的稳定性，强化空间纵深感，如图5-37所示。

<p align="center">图 5-37</p>

前景能起到交代环境特色、渲染环境气氛的作用。在拍摄过程中，可以通过将富有特色的景物放在前景中，从而点明拍摄的地点或时间，如图5-38所示。

<p align="center">图 5-38</p>

在选择前景时，最好选择能很好衬托照片的主题、线条结构简单、色彩单纯的景物，这样才不会分散观赏者对主体的注意力，更好地表现拍摄者所要传达的信息。

使用前景中的树林来烘托远处山峦的氛围，鲜艳的色彩给观赏者以鲜明的季节印象，使画面更加丰富生动，如图5-39所示。

<p align="center">图 5-39</p>

前景在画面中的安排并无统一标准，根据画面内容和拍摄者构图的需要来安排，可以将前景安置在画面的上下边缘或左右边缘，甚至可以布满画面，如雨幕、烟雾等。但是前景的运用

和处理应以烘托、陪衬主体以及更好地表现主题思想为前提，不能分割、破坏画面而影响主体的表现。

在拍摄人像照片的时候，可以使镜头前面的景物虚化，削弱其清晰度，让画面中的主体更为突出，成为最引人注目的对象，如图5-40所示。

图 5-40

如果拍摄画面中存在并排的多个主体对象，也可以把有引导作用的线条或有指向性动作的人物等作为前景，以引导观赏者的视线由前景转向中景和后景，以突出主体，将观赏者的视线引导到汇聚中心，如图5-41所示。

图 5-41

为了增加空间深度感，根据透视规律在拍摄中寻找某种事物作为前景，同样能在二维的照片上形成一种空间延伸的纵深感，如图5-42所示。

图 5-42

在前景处理中，有一种特殊的前景布局方式，叫框架式前景。这种处理方式常使用一些道具，如门、窗等构成前景框架，通过调整前景与主体的大小、深浅、虚实等关系，增加画面空间的透视感，如图 5-43 所示。通过这种框架式前景能产生一种庄重优雅的视觉美感。

图 5-43

2. 背景的表现

背景位于主体之后，用于表明主体所处的环境、位置及现场氛围，并帮助主体揭示画面的内容和主题。从结构形式上说，它可以使画面产生多层景物的造型效果和更强的透视感，增强画面的空间纵深感。

在拍摄照片时，如果背景无景可拍，或者背景的景物与主体没有太大关联，或者不能传达主体想表现的故事，那么要尽量避开干扰物。摄影师可以通过改变拍摄的角度或位置，也可以运用相机镜头的特性来虚化背景，突出主体。以俯视角度拍摄时，可以采用干净的地面、路面、水面或有肌理、质感的景物作为背景，如图 5-44 所示。

图 5-44

仰视角度拍摄和俯视角度拍摄一样，可以避开背景中的地平线，以及地平线上杂乱的事物。以蓝天作为背景，可以更加突出主体形象，使画面效果简洁而不简单，生动活泼，如图5-45所示。

图 5-45

要想将拍摄主体从繁杂的场景中凸显出来，除了选择简洁的背景，还可以利用光圈的设置。使用大光圈相对于使用小光圈而言更有利于简化背景。光圈越大，则景深越小，背景的虚化程度越大；而光圈越小，景深越大，画面中前后清晰范围也越大，不利于简化背景。在拍摄中，常使用大光圈虚化画面以将繁杂的背景柔和为简单的色彩背景，可以使主体和陪衬体形成虚实对比，突出画面的主次关系。

长焦距镜头在使用中结合高快门速度和大光圈，使得景深较浅，前景和背景被虚化程度较高，色调浑然一体，可以把复杂的背景置于景深范围之外，如图5-46所示。

图 5-46

在拍摄运动的主体时，要随运动主体同速移动追拍。这种方法可以形成主体实、前景和背景虚的画面效果，同样可以起到简化背景的作用，如图5-47所示。

除了虚化背景以衬托主体，还可以使用实背景构图的方式来交代主体所在的环境，使观赏者产生画面以外的想象，使画面更有纵深感、空间感。在选择实背景时，需要注意的是避免与主体无关的或不能表现主题的景物，以避免造成画面杂乱，主题不明。

图 5-47

运用背景可以点明主体事物所在的环境、位置以及所处的时期等，只要背景景物清晰地呈现在画面里，就应该起到表现主体的作用，如图5-48所示。

图 5-48

5.5.2　空白的取舍

摄影画面中除了看得见的实体对象，往往还有一些空白部分。它们由单一色调的背景所组成，形成与主体对象之间的空隙。单一色调的背景可以是天空、水面、草原、土地或其他景物，如图5-49所示。

图 5-49

1. 空白的作用

空白虽然在画面上并不一定有具体的形态，但它能激发观赏者的想象，给人以更多联想的空间。画面中的空白有助于创造画面的意境。

一幅画面如果被实体对象塞得满满的，没有一点空白，就会给人一种压抑的感觉；而如果画面中的空白取舍恰当，会使人的视觉在画面中有回旋的余地，思路也有发生变化的可能。如图5-50所示，大面积的空白不仅可以使主体得以突出，还增强了画面的氛围感，给观赏者带来无限的遐想。

照片只能凝固瞬间的形象，因此，对于动态的主体，若要表现其状态，可以利用空白空间指示方向，在构图中运动主体的前方留出足够面积的空白，用来暗示运动的方向，如图5-51所示。

图 5-50

图 5-51

在主体四周留出一定空白的构图，可以衬托出主体并起到画龙点睛的作用，如图5-52所示。被摄主体周围留出一定的空白，可以使主体具有视觉冲击力，更有利于突出主体。同时，空白区域能够增加画面的空间感。

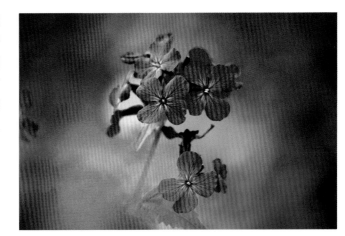

图 5-52

2. 处理空白

画面中除了实体对象，衬托主题的部分就是空白。在构图中，空白区域是一个重要因素。适当地给画面留出空白，能使画面更有韵味。如在人的视线前方留出较多的空白区域，以免造成画面的压抑感，如图5-53所示。

在拍摄有方向感的主体时，普遍情况下会在其前方留出较多的空白，可以让画面有动感的趋势，如图5-54所示。

图 5-53

图 5-54

在构图时，要控制好空白与拍摄主体之间的比例。较大的空白区域，可以突出画面的氛围；而较小的空白区域，比较利于突出主体。拍摄时要根据拍摄目的选择空白区域与实体对象之间的比例。

在主体四周以单一色调的背景衬托主体，不仅可以简化画面，还可以将观赏者的目光聚焦在主体上，增加主体的吸引力，如图5-55所示。

图 5-55

在风光摄影中，前景中大面积的空白可以表现空间的透视效果。在大面积的空白中添加一些细节，可以增加画面的层次感和活力，如图5-56所示。

图 5-56

广角镜头的透视效果明显，利用广角镜头改变景物的相对距离，可以增强画面的纵深感和空间感。当天空在画面中占据大部分面积时，可让景致更显高远，如图5-57所示。

图 5-57

5.6 拍摄视角的选择

不同的摄影角度会产生极为不同的效果，对于同一场景，有时拍摄者站高一点或蹲低一点，就能改变整体的视野及张力，从而使画面产生不同的效果。摄影的取景角度可分为平视、仰视和俯视，采用不同的角度拍摄，会使景物产生截然不同的透视效果。

5.6.1 平视

平视是指相机与被摄物体处于同一水平高度，符合人眼一般看景物的习惯，所拍摄的照片较平稳，不易产生透视变形，但对视觉的冲击力不大。采取这个角度最好利用主体本身的色彩、造型或景深的控制来突破平凡，如图5-58所示。平视角度还可以分为正视与侧视，正视适合拍摄大场景与四平八稳的主体，侧视则可以创造延伸、深邃的感觉，增加画面的空间感，可避免呆板、单调，如图5-59所示。

图 5-58

图 5-59

5.6.2　仰视

采取仰视角度拍摄，会使被摄体看起来更为高大、突出，且具有戏剧性张力，也可以让观赏者感到自己的观察角度是由下往上，有身临其境的效果，如图5-60所示。尤其搭配广角镜头或鱼眼镜头时，这种效果更明显，会使景物产生近大远小的透视效果。

图 5-60

5.6.3　俯视

俯视是指相机的位置比被摄体高，有种居高临下的感觉，采取这种角度拍摄可表现景物的高低落差、距离感，若搭配广角镜头，可呈现宽阔的感觉，但是景物会显得比较小。俯视角度构图常用于拍摄大场景，可以展示更多的画面内容，避开前景的遮挡，将更完整、更全面的景色拍摄下来，如图5-61所示。

图 5-61

使用俯视角度可以拍摄不常见的画面效果。如利用水果的切面，形成有趣的图案纹理，如图5-62所示。

图 5-62

5.7 构图设计规则

拍摄出好作品不是偶然，而是需要摄影师经过思考与设计。摄影构图有许多规则，必须勤于练习这些规则，才能打好构图的基础。

5.7.1 视觉平衡

平衡可以让观赏者感觉到和谐、稳定，从而对作品产生认同感。所谓构图的平衡不是指实体的重量，而是指视觉上的感受。了解视觉上对于轻重的感受，就可以通过线条、面积、形状、色彩、数量、距离等的运用，使画面达到平衡，如图5-63所示。

在视觉效果上，暖色较重，冷色较轻，两者搭配可以使画面轻松活泼。运用拍摄对象的体积大小和数量多少的合理搭配也可以实现画面的平衡。取景框中的画面有疏有密、有虚有实，整体相互搭配之后能够创造出变化中的均衡关系。

图 5-63

5.7.2 黄金分割法构图、井字构图和三分法构图

初学者在分割画面或安排主体的位置时，常习惯性地将画面对半分，或将主体放在画面正中央，这两种构图方式一般来说较为枯燥乏味，而运用黄金分割法构图、井字构图或三分法构图可以减少这类构图的疏失，使构图质量大幅提升。

1. 黄金分割法构图

黄金分割法构图是摄影构图的经典构图规则，许多构图规则都是在其基础上演变而来的。黄金分割是指一个比例关系，也就是1:5.618(或0.618:1)。构图上的黄金分割简单来说就是依照黄金比例来分配和安排画面中的元素。

练习摄影画面的构图首先要从黄金分割法构图入手，因为它是构图的基本原理和法则。在取景时了解和掌握黄金分割法，对于提高作品水平很有帮助。黄金分割法构图具有很高的审美价值，容易使画面达到均衡和稳定的效果。

　　根据经验将主体安排在黄金分割点附近，能更好地发挥主体在画面上的组织作用，有利于周围景物的联系和协调，容易产生富有美感的视觉效果，使主体更加鲜明、突出，如图5-64所示。

<p align="center">图 5-64</p>

2. 井字构图

　　在实际拍摄过程中，拍摄者不可能都严格地按照黄金分割法来进行拍摄。井字构图也被称为九宫格构图，是黄金分割法构图的一种简化形式。井字构图就是将画面的上、下、左、右四条边各取1/3点，然后将这些对应点用直线相连，形成一个类似"井"字形的分割线，直线交叉的中心就符合0.618:1的黄金比例，这些中心点称为"趣味中心"。将主体放置在这些趣味中心上，画面看起来会较为舒适，同时增加了画面主体的吸引力。

　　使用这种构图方法拍摄出的照片既稳重又不呆板，还可以让画面的表现更加符合人们的审美习惯。因此，当拍摄时无法快速决定如何体现画面中的主体时，可以尝试使用井字构图以保证拍摄画面整体的和谐性。

　　在实际拍摄时，井字构图更多强调的是"点"在画面中的重要性。当主体在画面中所占面积较小时，就可以尝试将其置在井字形的交叉点上，从而使其在画面中凸显出来，如图5-65所示。

<p align="center">图 5-65</p>

当主体占满画面，并且想要突出主体的局部时，也可以将对焦点安排在井字形的交叉点上，从而使其得到有效的突出，如图5-66所示。

图 5-66

3. 三分法构图

三分法构图也是黄金分割法构图的简化形式。三分法构图是按照1:1:1的比例横向或纵向将画面三等分，把主体放置在等分线位置的构图方法。这样的构图不仅使画面更均衡，还避免了把主体放在画面中央而产生的生硬感，可以使画面更显生动活泼，更具视觉冲击力，如图5-67所示。

在拍摄天空、湖泊、海洋等风光照片时，可以将三分法构图细分为上三分法和下三分法。通过将天际线、地平线或海平面等放置在水平三分线的位置上，可以在强化场景空间感的同时，使所拍摄的景物在画面中显得更加协调，如图5-68所示。

图 5-67

图 5-68

💡 **提示**

与单次自动对焦过程不同的是，连续自动对焦在处理器认为对焦准确后，自动对焦系统继续工作，焦点也没有被锁定。因此，即使合焦时也不会发出提示音。另外，取景器中的合焦确认指示灯也不会亮起。当被摄主体移动时，自动对焦系统能够实时根据焦点的变化驱动调节镜头，从而使被摄主体一直保持清晰状态。这样在完全按下快门时就能保证被摄主体对焦清晰。

对于静物、人像、具有自然分割线和具有趣味中心的景物，将主体放置在画面的三分之一处，留下大面积空白，不仅可以烘托主体，还可以增加画面的氛围感，如图5-69所示。

图 5-69

5.7.3　对称

对称性构图可以选取自身具有对称结构的物体，也可以巧妙借助其他介质，如水面、玻璃等反光物体，把物体本身和倒影、反射影像等同时摄入镜头，形成上下对应、左右呼应等对称性构图。这种构图方式常常用来拍摄建筑、人物特写以及镜面中的景象或人物等。

对称是取得画面平衡最简单的方法，但是要拍好并不容易。许多场合，为了避免画面的刻板，往往不从主体的正面拍摄，但拍摄庙宇、宫殿、教堂之类较为庄严肃穆的建筑除外。在拍摄时采用对称构图才能呈现出庄严、刚正的气势，如图 5-70 所示。

图 5-70

💡 **提示**

对称性构图的画面给人的感觉往往是稳定，画面各元素之间讲究呼应关系，从而达到一种均衡的视觉效果。对称是中国传统建筑等艺术形式普遍追求的结构形式，具有平稳、庄重、严谨的"形式美"，但是对称结构也有单调、缺少变化等方面的缺点，采用这种构图方式，应该在平稳中求变化，在变化中取得对称。

对称性构图的场景因为有着强烈的秩序感，通常第一眼会很吸引人，但很快又容易让人失去新鲜感，所以拍摄时要善于运用现场的光线、主体的线条、色彩、造型，或变换镜头焦距、拍摄角度等进行突破。

各种线条与形状对称的构图，可以给人更强烈的视觉感受，如图 5-71 所示。

图 5-71

5.7.4 对比

适当地运用对比构图可以凸显拍摄对象的个性，添加画面的趣味，强化表现力度，使主题更加鲜明。这里说的对比并非单指亮度和明暗反差或色彩的对比，而是指让两个要素相互比较，以凸显彼此的差异。对比构图可以分为有形对比和无形对比两种形式。有形对比可以利用物体的大小、明暗、远近、粗细、动静、色彩、虚实、强弱、高低、深浅、长短等特性来制造对比，以强调希望表达的意念与特点。

虚实对比可以营造画面的氛围，色彩对比更容易引起观赏者的注意力，如图 5-72 所示。

图 5-72

画面上产生明暗对比，是由于被摄对象受光不均匀而出现的明暗反差。在明暗对比的画面上，明亮的部分应是被摄主体，由于画面的反差比较大，暗部对主体起到了明显的衬托作用，因此能更好地体现出亮部主体的层次感，使得画面色调明快、层次分明、主体突出，如图 5-73 所示。

图 5-73

对比色调是指画面不是以某一类颜色为基调，而是两种差别较大的颜色相搭配所形成的色彩，常用的对比色有红与绿、黄与紫、橙与蓝等。这类色相差别较大，出现在同一个画面时会造成一种视觉上的反差，使各自的色彩倾向更加明显，从而更充分地发挥各自的色彩个性。配合得当是对比色构图使用的关键，切忌杂乱无章，应在对比色中寻求对抗与统一，追求色彩的和谐，如图5-74所示。

为了得到较好的对比色构图的画面，首先要确定画面总的基调，形成色彩上的重心。色彩有情感性，能渲染气氛，影响对象的表达。强烈、醒目的色彩能投射出生命的活力。如果使用得当，即使在画面上不占主导部分，小的色彩对比也能够使某一部分影像具有吸引力，如图5-75所示。

图 5-74

图 5-75

有形对比是视觉上可以明显感受到的，而无形对比则是心理层面上的比较，如繁华与萧条、古典与时尚等都是无形对比，如图5-76所示。

对比题材的关键是寻找和主体的差异，即使差异非常微小，也会对整个画面产生举足轻重的影响。

图 5-76

5.7.5　比例

在观赏照片时，人们通常会借助周围的一些参照物来判断主体的大小比例。因此，在实际拍摄时，如果希望观赏者能够正确判断出物体的大小，可将周围的标准参照物拍进去；反之，如不希望观赏者猜测物体的实际大小，可将标准参照物去除，如图5-77所示。

图 5-77

5.7.6 透视

摄影构图所说的透视,即要在平面图像上产生远近距离的差距,从而营造出具有空间感的视觉效果。

1. 线性透视

现实中两条平行线是不可能相交于一点的,但在视觉上,沿着一条笔直的公路向远方望去,会觉得道路两侧好像将在远方汇聚到一点,这种现象称为线性透视,而在远方"相交"的点则称为消失点。

在画面中安排这种由并行线汇聚的消失点,可以让观赏者感受到距离的深远。同时,汇聚的并行线还有引导的作用,让观赏者的视线得以延伸到画面的深远之处,如图5-78所示。

图 5-78

2. 远近透视

同一物体,近看会觉得比较大,远看会觉得比较小,这是距离所造成的错觉,这种现象被称为近大远小透视效果。这种透视效果也可以使观赏者对画面产生纵深感。画面中对多个趣味点进行分散再反复排列的构图形式,形散神不散,表现力极其丰富,如图5-79所示。这种构图不拘泥于排列整齐的对象,无序组合的场景会表现出更强的自由性,从而使画面显得生动活泼。

图 5-79

3. 空气透视

人们观看远方的景物时，会有一种远景好像笼罩在一片薄雾当中的感觉，细节看不清楚，对比和色调也变浅变淡，这就是空气透视现象。之所以会有这种现象，是因为若景物离观看者越远，光线需要穿透的空气层就越厚，便有越多的悬浮粒子或水汽造成光线扩散、反射而导致空气雾化。所以，拍摄者也可以通过让画面的色调越变越浅，或让背景越变越模糊，来营造画面的空间感、距离感，如图5-80所示。

图 5-80

5.7.7　节奏

节奏是摄影构图布局的主要形式之一，是一个有序的进程。生活中一些很平常的景物，只要表现出有序重复的节奏，同样可以给人留下深刻的印象。任何物体只要按照一定的规律连续出现三次以上，形成规律后就会产生节奏，如图5-81所示。如果物体由大而小，形状由强而弱，色彩由明而暗，方向由前而后地变化，则可以形成一种更有特色的渐变节奏。

当节奏作为一种构图形式，把相似的物体组织起来达到统一目的时，它就同时产生一种运动或流动的特征。随着这个节奏，观赏者的注意力被画面上一个物体引向另外一个物体，一个线条引向另外一个线条，如图5-82所示。

图 5-81

图 5-82

5.7.8 藏镜手法

藏镜手法是指在摄影构图中将主体巧妙掩藏、虚化的方法。这种方法不仅让画面更具韵味，还可以让观赏者沉浸其中，产生宽广的联想和深远的回味。

在构图时，要充分利用与主体有关的其他景物，巧妙地隐藏主体形象，从而让画面更具魅力，让观赏者产生想象，如图5-83所示。

图 5-83

在很多摄影作品中，常以部分亮光照亮主体，大部分面积都隐藏在阴影中，以鲜明的对比，使复杂的景物归于简单，简单中又隐现了景物的层次感，突出了主体，如图5-84所示。

图 5-84

在突出主体形象的某些部分时，用虚化的手段，模糊与主体无关的东西，以虚藏实，由虚景使观赏者产生对实景的联想，如图5-85所示。

图 5-85

第 6 章

拍摄用光

本章主要从拍摄用光方面讨论摄影摄像的创作问题。通过对光线的种类、方向、调性等基础知识的讲解，读者可以了解摄影摄像用光所涉及的几个主要方面，熟悉它们的主要特点，掌握它们在创作中应用的形式与技巧。

6.1 拍摄用光的种类

在摄影中，可以通过光线的明暗来塑造拍摄对象的形态，通过丰富的光影层次来展现拍摄对象的质感，甚至可以传达拍摄者的情绪及思想。因此，无论是过去的胶片摄影时代，还是现在的数码摄影时代，光线都是摄影的灵魂。

所以拍摄者除了熟悉相机的操作，还应了解光线与摄影的关系，以便在拍摄时做出最佳调整。而要了解光线，首先要从了解光的种类开始。

6.1.1 自然光源

自然光源即阳光，它也是拍摄时最常接触的光源，会随着各种因素变化而变化，如日出、黄昏时刻的光线，表现出红、橙色彩的效果，让画面传达温暖的感受；而接近中午时刻的阳光，色彩表现均匀，无色偏现象，能真实呈现画面原有的颜色。阴影随着场景、时间的变化也会产生变化，就像日出、日落的阳光为侧光，此时阴影长度较长，最能表现出被摄主体的立体感；而正午时刻的光线是顶光，可以使拍出的影子较短，比较适合用来表现富有色彩、线条的主体。

透过清晨的薄雾，从树枝间倾泻下来的阳光是相当迷人的景致。若善于应用自然光线的特性，将使场景的氛围大大不同，如图6-1所示。

图 6-1

黄昏时分，受色温的影响，天空略带蓝紫色。同时，与夕阳的余晖形成冷暖的对比，使画面产生变幻莫测的迷离色彩，如图6-2所示。

图 6-2

6.1.2 人造光源

人造光源指的是钨丝灯、闪光灯、霓虹灯等光源，主要用来辅助解决自然光源不足的问题。因为人造光源在光源方向、色光表现、光线质感等方面，都比自然光源更容易掌握，所以在大多数拍摄场合，拍摄者都会借助人造光源作为拍摄的辅助工具，以使画面更具光影变化的效果，如图6-3所示。

城市的夜景较难拍摄。复杂的光源、长时间的曝光都是难以把握的，但夜景的魅力仍深受很多拍摄者的青睐。

图 6-3

💡 **提 示**

要得到精彩的夜景画面效果，应首先在拍摄时尽量使用小光圈，因为在小光圈下，夜景中的点光源会出现意想不到的星芒效果。其次，由于使用小光圈必然导致快门速度很慢，因此在长时间的曝光过程中，应尽量采用感光度ISO对噪点进行抑制，并保持相机的稳定，从而保证画面的质量。

6.2 依据不同方向光线的特点进行拍摄

若光的方向发生改变，影像在视觉上也会产生不同变化。光的方向基本上可以分为顺光、侧光、逆光、顶光和底光，不同方向的光有不同的特质。

6.2.1 顺光

顺光就是光线直接照射在被摄物体正面的光源。在顺光照射下，最容易呈现被摄主体的色彩饱和度及表面细节，如图6-4所示。不过，由于阴影一般会落在主体后方，而且多半看不见，所以立体感的展现不明显。

图 6-4

顺光是最能表现丰富层次的光源，光线经过天空折射后，不仅能使照片反差降低，还能表现天空的湛蓝效果，并使画面呈现出透彻感，如图6-5所示。

图 6-5

 提示

在强烈的顺光下拍摄人物、动物时，容易造成被摄主体眯着眼睛的情况，应尽量避免这种情况。如果物体的表面是亮面材质，在顺光下，也应注意反光是否过于强烈，不然容易造成泛白的情况。

6.2.2　侧光

一般而言，侧光会在被摄主体上产生明暗差异极大的亮部与暗部，以表现出强烈的三维立体空间效果，并且侧光能比一般光源产生更长的影子，来增加画面的深邃感，因此非常适合用来传达具有阳刚之气的心理影响力。例如，枯木或雕塑影像，大多会利用侧光来表现，让画面看起来更有氛围感。

侧光最适合用来拍摄表面具有凹凸纹理的物体。由于侧光比顺光更能产生明暗差异，因此视觉上更具立体感，侧光是使用最为普遍的光线，如图6-6所示。

图 6-6

45°左右的侧光被认为是人像摄影的最佳光线类型，可以表现人物特定的性格、情绪，如图6-7所示。

图 6-7

6.2.3 逆光

逆光指的是光源位置在被拍物体的正后方的光源。逆光下的明暗变化与顺光完全是两极化的，由于逆光光源来自被拍物体的正后方，所以物体呈现出来的轮廓会十分明显；且除轮廓外，整个主体都在阴影中，表面大部分的细节都会消失，形成主体一片黑的情况。所以在逆光下拍摄，一般选择轮廓具有特色的主体来拍，而不是强调主体的细节与纹理，如图6-8所示。

图 6-8

斜逆光指的是光源位置在被摄体的左后方或右后方的光源。斜逆光这种光源也很适合用来表现物体的轮廓，不过与逆光的差异在于接近光源的轮廓会比较强烈，远离光源的轮廓会比较微弱，也正因如此，呈现出来的轮廓会有明暗的差异，自然立体感会比逆光下更明显。因此，在拍摄花卉、植物或一些特写风景作品时，都会刻意用斜逆光来表现，如图6-9所示。

图 6-9

在逆光环境下拍摄人像时，可以将反光板、闪光灯放置在相机附近，对被摄人物的面部进行补光，这样可以降低画面的反差，使画面效果更为柔和，如图6-10所示。

图 6-10

6.2.4　顶光与底光

顶光指的是光源位置在物体的正上方的光源。当光源在物体上方时，会发现影子的方向一致，而且长度相当短、颜色比较暗，这会使影像缺乏层次感，产生不协调的阴影，所以在被摄主体的选择上就要有所考虑。一般而言，在顶光下拍摄需要考虑主体在凹凸面的落差，如果落差太大就不太适合。以人像而言，顶光会使人物的眼睛、鼻子和下巴部位呈现不自然的阴影，所以顶光并不适合拍摄人像，不过用顶光拍摄平坦的景致，将呈现较饱和的色彩及亮度均匀的光影效果。

在顶光下拍摄平坦的场景，光线直接照射在物体表面，可以让物体表面的色彩更加饱和，同时整个画面也不会受大面积阴影的干扰，如图6-11所示。

图 6-11

底光指的是光源位置在物体的正下方的光源。底光是一种特殊的光线，当其作为主要光源时，可产生较强的视觉冲击力，如图6-12所示。例如，在夜间刻意选择具有底光的建筑物来拍摄，会产生另一种不同的光影效果；若用底光当作辅助光源，则可用来修饰主体的形态。

图 6-12

6.3 依据光的性质表现画面

光的质感是摄影过程中的重要课题，依据光线质感的各种特性，选择适合的拍摄题材，会有画龙点睛的效果。

6.3.1 硬调光(直射光)

光线照射在物体表面时，物体与光源之间没有其他介质影响，此时的光线被称为硬调光。这种光线的方向性很明确，物体呈现的亮部与暗部差异很大，使得阴影效果黑白分明，但是容易造成亮部与暗部的细节消失，所以硬调光多用来刻画物体的轮廓、图案、线条，以及表现阳刚、热情的视觉印象。

从中午光线明暗反差大、影子较短且边缘清晰、标准色温等特性来看，拍摄者可选择具有纹理细节、色彩丰富且不注重影子表现的景物来进行拍摄，如图 6-13 所示。

图 6-13

6.3.2　软调光(散射光)

　　光线如透过云层、雾气、柔光罩等
介质后再照射在物体上时，被称为软调
光。软调光的特点是光源的方向性不一
致，会在物体的亮部与暗部呈现丰富的
细节，而阴影效果表现柔顺。所以在软
调光下进行拍摄，影像无法传达强烈的
印象，可以用来表现真实、柔美、飘逸
的情境效果，如图6-14所示。

图 6-14

 提　示

　　有时散射光的光线过度扩散，会造成画面的色调和阴影缺乏变化，这就容易导致拍摄出的画面过于
平淡而没有特色。最具表现力的散射光是在多云的天气，这时的光线既柔和又明亮通透，如图6-15所
示。不过当遇到表现力较弱的散射光环境时，可以适当地运用反光板为被摄主体补光，以弥补自然光线的
不足。

图 6-15

6.3.3　反射光

　　若被摄主体或场景的光线并非来自光源直接投射，而是经过反射而来的光线，则被称为
反射光。反射光的效果除了光源本身的影响，主要取决于反射区域的表面，越粗糙、灰暗的
表面，反射光源的效果越接近软调光；相反，越平顺、光亮的表面，反射光源效果越接近硬
调光。

反射区域的颜色也会改变光源的色光表现，间接影响物体或场景原有的色彩，所以拍摄者经常使用拍摄现场的反射光，或利用各种材质的反光板当作额外的辅助光源，以此控制画面光源效果，如图6-16所示。

 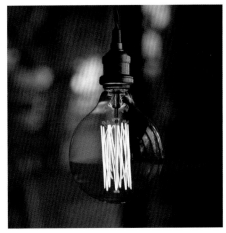

图 6-16

6.4　光的强度与反差

光的强度是指光源照射到场景或被拍物体时所表现出来的亮度；光的反差则是指明暗的差异程度，两者所引起的视觉感受是截然不同的。

6.4.1　光的强度

当光源照明程度强的时候，被拍物体的受光面会比较明亮，色彩、造型、纹路等都可以清晰地呈现；当光源照明程度较弱的时候，上述特征自然不会表现得太清晰。在照明较弱的时候，一般可以调整数码相机的感光度、色彩、对比度和清晰度等设置，但需要注意的是，数码相机在高感光度下所产生的噪点问题，可能会影响照片的影像质量。

现场光线充足，各种颜色都显得相当鲜明、艳丽，而且凡是光线照射到的地方，明暗和细节都能充分地表现出来，如图6-17所示。

图 6-17

在弱光环境下拍摄，对清晰度、对比度的要求较低，应把着重点放在对景致和气氛的营造上，如图6-18所示。日出、清晨、黄昏、夜晚和室内等都是典型的弱光环境。

图 6-18

6.4.2 光的反差

光的反差是指光源照射到物体时，被摄主体本身呈现出亮度与暗部在光量上的差异，该差异大，称为高反差；该差异小，则称为低反差。

当场景出现高反差的情况时，所捕捉的影像会表达出清晰、鲜明、激昂、充满力量的情感。但如果场景的反差过大，一般的数码相机则无法同时记录亮部与暗部的细节。此时，需要通过曝光技巧来进行选择性的拍摄，或是额外使用辅助工具来降低反差，才能兼顾场景中亮部与暗部的表现，如图6-19所示。

图 6-19

在低反差场景中所捕捉的影像，具有与高反差影像相反的视觉表现力，主要用于呈现精致、脆弱、柔软与忧郁的效果，如图6-20所示。

图 6-20

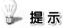 **提 示**

　　面对低反差场景时，数码相机所捕捉的影像在视觉上不太清晰，色彩也不够饱和，不过这种现象并不是因为曝光失误，而是由于环境的亮度没有明显的对比。如果要克服这种问题，则要通过影像编辑技巧来改善。

6.5　调性的表现

　　调性由画面中明、暗的分布情况所决定。当画面中暗色系的景物较多，画面偏暗时，称为低调性；当画面中亮色系的景物较多，画面偏亮时，称为高调性。

　　调性的表现重点取决于主体与光线的选择，若要表现高调性影像，则应以浅色的主体为主；而低调性的画面，则应由深色的主体所构成，如图6-21所示。

图 6-21

　　在光线方面，高调性画面需以软调光来表现，才能表现出清淡、细致的美感；而低调性画面则用硬调光来照射，并且光源照射的区域应在主体上，而不是全面受光，并在曝光时将曝光值降低1/2级左右，才能更加强调庄严、凝重、古典的视觉影响力，从而增添一份静谧之美，如图6-22所示。

图 6-22

第 7 章
画面用色

　　本章主要从拍摄用色方面讨论摄影摄像的创作问题。通过讲解色彩对画面的影响、影响色彩的因素和画面中色彩的配置，读者可以了解摄影摄像画面用色所涉及的几个主要方面，熟悉它们的主要特点，灵活掌握它们在摄影摄像创作中的应用。

7.1　拍摄画面中色彩语言的运用

色彩可以给影像画面注入情感色彩，是影像画面的重要构成元素之一。学会应用色彩控制画面视觉效果，表现抽象的情感，可以更好地表现照片的主题。

7.1.1　色彩的冷暖感

红色、橙色、黄色常常使人联想到旭日东升和燃烧的火焰，因此有温暖的感觉；蓝色、青色常常使人联想到大海、晴空、阴影，因此有寒冷的感觉。凡是红、橙、黄的色调都带暖感，凡是蓝、青的色调都带冷感。色彩的冷暖与明度、纯度也有关系，高明度的色一般有冷感，低明度的色一般有暖感。高纯度的色一般有暖感，低纯度的色一般有冷感。无彩色系中白色有冷感，黑色有暖感，灰色属中。

红色是人们所钟爱的颜色。以红色为基调的画面可以表现出温暖、热情、欢喜等比较激烈的情感，并富有强烈的视觉感，如图 7-1 所示。

图 7-1

画面中冷色调的蓝色给人宁静、寒冷的感觉，光影对比描绘了远近的关系和层次，如图 7-2 所示。

图 7-2

 提示

在某些需要表现暖色调的情境下，自然景物却不具备暖色调的明显特征时，拍摄者可以使用相机中的白平衡模式调整色温，从而强化照片效果。相机中的阴天白平衡，能够有效地加强画面的暖色调。

7.1.2 色彩的轻重感

色彩的轻重感一般由明度决定。高明度具有轻感，低明度具有重感；白色最轻，黑色最重；低明度基调的配色具有重感，高明度基调的配色具有轻感。

高明度的画面表现，给人以轻盈质感，如图 7-3 所示。

图 7-3

7.1.3 色彩的软硬感

色彩的软硬感与明度、纯度有关。凡明度较高的含灰色色系具有软感，凡明度较低的含灰色色系具有硬感；纯度越高越具有硬感，纯度越低越具有软感；强对比色调具有硬感，弱对比色调具有软感。

使用柔和的光影，使主体明暗对比降低。通过斜侧光的运用衬托出主体的质感，如图 7-4 所示。

图 7-4

7.1.4 色彩的强弱感

高纯度色有强感，低纯度色有弱感；有彩色系比无彩色系有强感，有彩色系以红色为最强；对比度大的具有强感，对比度低的有弱感，如图 7-5 所示。

图 7-5

7.1.5　色彩的明快感与忧郁感

色彩的明快感、忧郁感与纯度有关，明度高而鲜艳的色调具有明快感，深暗而混浊的色调具有忧郁感；低明度基调的配色易产生忧郁感，高明度基调的配色易产生明快感；强对比色调具有明快感，弱对比色调具有忧郁感，如图 7-6 所示。

图 7-6

7.1.6　色彩的兴奋感与沉静感

色彩的兴奋感、沉静感与色相、明度、纯度都相关，其中与纯度的相关性最为明显。在色相方面，偏红、橙的暖色系具有兴奋感，蓝、青的冷色系具有沉静感；在明度方面，明度高的色具有兴奋感，明度低的色具有沉静感；在纯度方面，纯度高的色具有兴奋感，纯度低的色具有沉静感。

因此，暖色系中明度高、纯度高的色彩，兴奋感强，冷色系中明度低、纯度低的色彩沉静感明显，如图 7-7 所示。强对比的色调具有兴奋感，弱对比的色调具有沉静感。

图 7-7

7.1.7　色彩的华丽感与朴素感

与色彩的华丽感、朴素感关系最大是纯度，其次是明度。鲜艳而明亮的色具有华丽感，浑浊而深暗的色具有朴素感；有彩色系具有华丽感，无彩色系具有朴素感；运用色相对比的配色

具有华丽感，其中补色最为华丽；强对比色调具有华丽感，弱对比色调具有朴素感，如图 7-8 所示。

图 7-8

7.2 影响色彩的因素

拍摄照片时既要运用色彩原理知识，又要运用拍摄技巧，以达到通过色彩表现传递、表达拍摄思想的作用。在拍摄过程中，场景中的色彩会受若干因素的影响。了解了这些影响因素，就能够在拍摄相片时更好地控制色彩。

7.2.1 选择拍摄时间

在一天中，自然光不断变化，不同的色温会表现出不同的色彩效果。色温较低时，场景的色调偏向橙红；色温较高时，场景的色调偏蓝，如图 7-9 所示。但光线变化很快，尤其在清晨和傍晚，拍摄者必须根据环境快速做出应对。

图 7-9

在日出和日落时，光线在一两分钟内都会有不同的变化。只有了解日照时间对色彩的影响，才能更有预见性地把握精彩瞬间，如图 7-10 所示。

图 7-10

7.2.2 选择光线强度

除了拍摄时间，不同时段的光线强度也会对色彩造成影响。在强烈的光线下拍摄，照片的色彩饱和度高，可以表现出鲜艳的色彩；在光照不足的阴天、雾天拍摄，色彩饱和度较低，颜色较为黯淡。

1. 直射光

在晴朗的天气里，直射光比较强烈，拍摄的画面色彩艳丽，可以很好地突出被摄主体的反差变化和明暗对比效果，更好地塑造立体感，但很难表现被摄主体的本质色彩和丰富的色彩细节。

直射光曝光准确后，可以呈现出色彩浓烈、体积感强的画面效果，如图 7-11 所示。但受感光元件的限制，亮部和暗部的色彩反差大，曝光值也不同，容易造成亮部曝光过度，无法还原真实色彩。而对于色彩浓烈的物体，直射光容易导致层次弱化。

图 7-11

2. 散射光

散射光相对于直射光显得较为柔和，但对于色彩的表现更加优秀。这种光线可以使照片呈现更为丰富的细节，忠实还原被摄主体的本质色彩，使画面色彩饱和，如图 7-12 所示。因此，对于表现色彩丰富、层次丰富的画面，散射光最为合适。

图 7-12

3. 弱光

弱光一般指的是清晨太阳即将升起或傍晚太阳刚刚落山时的光线。弱光下拍摄的效果接近于散射光下拍摄的效果，不过此时色温变化较大，很难还原被摄主体的真实色彩。但这时可以拍摄出奇妙、浪漫的色彩效果，并和空气中的雾霭共同营造美轮美奂的空间层次，因此深受风光摄影师的喜爱，如图 7-13 所示。

图 7-13

7.2.3 拍摄环境

除了日照时间和光线强度，拍摄的环境对光线的反射作用也会对色彩产生影响，尤其在拍摄风光照片或静物时。

透明材质的拍摄主体很容易受到环境颜色和光线的影响，因此，摄影师在拍摄时要根据拍摄主体所要表现的色彩感觉，选择合适的背景和光线，如图 7-14 所示。

图 7-14

💡 **提示**

在风光摄影中，使用偏振镜可以消除水面和其他反光物体的反光，还可以增加画面色彩的饱和度，这种效果在直射光条件下更加明显。利用广角镜头拍摄平静的水面倒映着美丽的天空和岸上的景物，拍出的画面宁静、优美。

7.2.4　曝光时间

曝光时间会对色彩的饱和度产生影响。曝光值提高，饱和度降低；曝光值降低，色彩则更加饱和。在拍摄时，拍摄者可以根据拍摄对象和场景适当增减曝光值。在拍摄人像时，为了使人物肤色显得白皙，可适当增加 1/3 ～ 2/3 档曝光，如图 7-15 所示。拍摄风景时，为了使色彩显得更加饱和，则可以减少 1/3 ～ 2/3 档曝光。

图 7-15

7.3　拍摄画面的色彩配置

在拍摄过程中，运用不同的色彩，所呈现的画面效果也不同。进行色彩配置时，主体色调与陪衬体及背景色调的关系会直接影响最终的拍摄效果。大多数情况下，主体的颜色要比陪衬体和背景色更加明亮、鲜艳，并且明亮、鲜艳的主体的色彩面积相对于陪衬体、背景的色彩面积要小，小面积比大面积更加具有吸引力。

7.3.1　暖色

在色轮上，以黄色和紫色为界，将色轮分为两半，位于红色一侧的颜色称为暖色系。红色、橙色、黄色等都属于暖色系，它们可以象征太阳、火焰等元素。暖色系在色彩应用中可以传达热情、快乐、兴奋、活力、温暖等感情色彩。

红色在所有色彩中具有最强烈的色度，它可以表达热烈、喜悦、奔放、力量等，如图 7-16 所示。红色也是中国文化中的基本色，是喜庆、成功、吉利、忠诚和兴旺发达的象征。因此，红色被赋予了太多的意义，在摄影创作中也被广泛运用。

图 7-16

橙色是黄色和红色的混合色。橙色的注目性很高，它既有红色的热情，又有黄色的光明，是人们普遍喜爱的颜色。鲜明的橙色给人以精力充沛的印象，能营造出愉悦和欢畅的氛围，如图 7-17 所示。

图 7-17

黄色是所有颜色中反光最强的颜色。当颜色加深时，黄色的明亮度最大，其他颜色都变得很暗。有着强烈反光的黄色能轻松地抓住人们的视线，如图 7-18 所示。黄色给人冷漠、高傲、敏感的感觉，具有扩张性和不安宁的视觉感受。

图 7-18

7.3.2 冷色

与暖色系相对的是冷色系，包括绿、蓝绿、蓝等颜色。冷色系象征着森林、大海、蓝天等元素。冷色在色彩运用中，用来传达自然、清新、精致、忧郁、博大或深远等意象。

蓝色是博大的颜色，是天空和大海的颜色，宁静而悠远。纯净的蓝色表现出美丽、文静、理智、安详的状态，如图7-19所示。深蓝色是信赖、真挚的颜色。蓝色易与其他颜色结合，最常见的是与绿色、白色的搭配，在现实拍摄中随处可见。

图 7-19

紫色是华丽、高贵、庄重的色彩。紫色富有神秘感，在艺术家的眼里，紫色具备他们所需要的所有元素，如图7-20所示。紫色是蓝色和红色的混合色，所以它同时具有蓝色的宁静和红色的喧嚣，在不同场合下变化莫测。另外，紫色还具有非常浓郁的女性化气息。

图 7-20

绿色位于光谱中间，是平衡色，能表现出和睦、友善、和平、希望、生机勃勃等意象，如图7-21所示。在风光摄影中，绿色常得以很好地表现，如图7-22所示。

图 7-21

图 7-22

7.3.3 无彩色运用

无彩色指除彩色外的其他颜色，常见的有金色、银色、黑色、白色、灰色。无彩色同样可以在摄影作品中表现出各种感情色彩。

黑色象征着权威、高雅、低调、创意，也意味着执着、冷漠、防御，是极为沉稳的颜色。白色象征纯洁、神圣、善良、信任与开放，但白色面积太大，会给人疏离、梦幻的感觉，如图 7-23 所示。

图 7-23

灰色象征着诚恳、沉稳、考究。其中铁灰、炭灰、暗灰，在无形中散发出智能、成功、权威等强烈信息；中灰与淡灰色则带有哲学家的沉静，如图 7-24 所示。

图 7-24

7.3.4 邻近色

在色环中，相距 45° 左右或者彼此相隔一两个数位的两色或三色为同类色。同类色属于弱对比效果的色组。例如，以蓝色为主，想找到它的相似色，应选择紫色或者青绿色，同类色的色相主调十分明确，是极为协调的颜色，在一定程度上可以使画面呈现和谐、稳定的感觉，如图 7-25 所示。

图 7-25

7.3.5 互补色

色环中相距 180° 的对立关系的两个色位，被称为补色。补色的运用，可以产生最强烈的视觉反差，容易使人的视觉产生刺激、不安定感。如果搭配不当则容易产生生硬、浮夸、急躁的效果，因此在构图和色彩上要注意主色色相与补色色相的面积大小关系，如图 7-26 所示。

图 7-26

运用互补色进行摄影创作，能够进一步提高画面颜色的鲜艳度，使主题更加明确，画面更具吸引力，适合表现风景或者有异域风情的纪实题材，如图 7-27 所示。

图 7-27

第 8 章
常用摄像器材与附件

 本章主要介绍常用的摄像器材与附件，以及器材的选购原则。通过本章的学习，读者可以了解常用摄像器材的类型和常用附件，根据个人拍摄意图选择适合的拍摄器材。

8.1 使用数码相机拍摄视频

随着视频拍摄的需求逐渐日常化，越来越多的人开始使用数码相机进行拍摄。

8.1.1 根据需求选择相机

选择拍摄视频所用的相机时，一定要以是否适合自己的需求为首要条件，然后再考虑能否在同等定位的机型中选择功能更强大、性价比更高的机型。例如，以日常vlog拍摄为例，应选择小巧便携的机型，这样可以提升拍摄体验。

为了让大家可以选到最适合自己拍摄视频的相机，下面将介绍3种不同需求下，选择拍摄视频所用相机的重点事项，以及相应的机型推荐。

1. 拍摄短视频与 vlog 所需的相机

拍摄短视频与vlog所需要的相机一定要满足4个条件——轻便、防抖、对焦快、屏可翻转。只要是满足这4个条件的机型，都很适合拍摄短视频和vlog，而只要其中一个条件不满足，就可能会为拍摄带来麻烦。接下来，再根据个人的预算，在满足这4个条件的机型中，选择性能最强的那一款。

2. 拍摄电影级画质视频的相机

"电影级画质"意味着"三高"，分别是高分辨率、高帧频、高色深。各相机品牌的高端视频机基本上都能满足4K(分辨率)/60p(帧频)、4:2:2色度采样及10bit色深内录的要求。例如，索尼A7 S3不但能满足基本要求，甚至能支持4K/120p高帧率视频录制；而佳能EOS R5则是首款支持8K视频录制的微单机型；相比A7 S3和EOS R5，松下GH5S虽然没有太突出的性能表现，但也能满足基本要求，再考虑到其相对较低的价格，则可以认为其是拍摄电影画质视屏的性价比之选。

3. 兼顾视频拍摄与图片拍摄的相机

对于选择微单或者单反相机拍摄视频的人，有一部分则希望可以兼顾视频与图片拍摄。因此，在选择相机时不仅要关注与视频拍摄相关的指标(分辨率、帧率、色度采样等)，还需要关注像素、连拍速度、对焦速度，以及是否具有先进的图片处理技术等。佳能5D Mark IV、索尼A7 M3、尼康Z6/Z7都属于很好地兼顾了图片拍摄与视频拍摄功能的机型。其不但具备拍摄4K视频的能力，还具有较高的像素，可以为二次构图提供较大的空间，适合既有图片拍摄需求，又有视频拍摄需求的用户。

8.1.2 根据需求选择镜头

无论是拍摄视频，还是拍摄照片，对镜头的要求并没有区别，都是畸变越小越好，成像越清晰越好，光圈越大越好。因此，并没有专门为拍摄视频而设计的镜头。换句话说，拍摄视

频的镜头选择与拍摄照片的镜头选择，所应考虑的重点是相同的，都是根据题材选择合适的镜头焦段，然后再从特定的焦段中，选择成像质量最好且在预算范围内的镜头。

需要强调的是，任何焦段的镜头都可以拍摄任意题材，而本节讨论的只是在大部分情况下，镜头焦段与所拍摄题材之间的关系。

1. 适合录制风光视频的镜头

超广角或广角镜头是录制风光类视频的常见选择，其焦段大多集中在14mm~35mm。对于追求高品质风光视频的人，SIGMA 14mm F1.8、Canon 16-35mm F2.8L及Nikon 14-24 F2.8L均为较好的选择。14mm左右的焦段不仅非常容易利用强化透视畸变的特点获得具有视觉冲击力的视频画面，还是目前具有自动对焦的最广焦距(除鱼眼镜头外)，大光圈也有利于在弱光环境下使用更低的感光度，拍出画质更高的视频。

而该类镜头的缺点就是价格昂贵，并且重量较重，对于非专业的风光视频拍摄者而言不是十分合适的选择。相较而言，SIGMA 18-35mm F1.8和Canon 17-40mm F4L，这两支镜头不但价格较低、重量较轻，而且同样具有较高的成像素质。

2. 适合录制人物视频的镜头

50mm焦距镜头作为135相机的标准镜头，既可以录近景人物视频，又可以录环境人物视频，几乎是一支人手必备的镜头。而且，各大主流相机品牌50mm定焦镜头的价格都不高，也是高性价比之选。

除此之外，70mm~200mm的变焦镜头则非常适合人物近景及特写的录制。而主流相机品牌在这个焦段也都具有成像质量很高的招牌产品，如Nikon70-200mm F2.8G、Canon 70-200mm F2.8L等。值得一提的是，应注意选择与自己相机卡口匹配的镜头，因为尼康与佳能对单反和微单相机均采用两种不同的卡口。

3. 适合录制多种题材的镜头

具有较大变焦比的镜头，往往适合多种题材的视频拍摄，如Canon 24-105mm F4L、Nikon 24-120mm f/4G等。此类镜头使用广角端可以录制风光视频，使用长焦端可以录制人物类视频，并且其画质也可圈可点。由于大变焦比与高质量成像很难兼得，所以如果希望获得比上述镜头更锐利的成像质量，可以考虑各品牌的24-70mm镜头，如Canon 24-70mm F2.8L、Nikon 24-70mm f/2.8G等。

8.1.3 稳定设备

使用手持相机拍摄视频，往往会产生明显的抖动。此时就需要使用可以让画面更稳定的器材。

1. 手持稳定设备

手持稳定器的操作无须练习，只要选择相应的模式，就可以拍出比较稳定的画面，而且体积小、重量轻，非常适合业余视频爱好者使用。在拍摄过程中，稳定器会不断自动调整，从而平衡手抖或者在移动时造成的相机振动。

由于此类稳定器是电动的，所以在配合手机App后，可以实现一键拍摄全景、延时、慢门轨迹等特殊效果。

2. 小斯坦尼康

斯坦尼康(Steadicam)即摄像机稳定器，由美国人Garrett Brown发明，自20世纪70年代开始逐渐为业内人士普遍使用。

这种稳定器属于专业摄像的稳定设备，主要用于手持移动录制。虽然同样可以手持，但它的体积和重量都比较大，适用于专业摄像机，并且是以穿戴式手持设备的形式设计出来的，所以对于普通摄影爱好者来说，斯坦尼康显然并不适用。因此，为了在体积、重量和稳定效果之间找到一个平衡点，小斯坦尼康问世了。这款稳定设备在斯坦尼康的基础上，对体积和重量进行了压缩，无须穿戴，手持即可使用。

由于其也具有不错的稳定效果，所以即便是专业的视频制作工作室，在拍摄一些不太重要的素材时也会使用。但需要强调的是，无论是斯坦尼康，还是小斯坦尼康，都采用纯物理减振原理，所以需要一定的练习才能实现良好的拍摄效果。因此，并不建议非专业摄像人员购买和使用。

3. 单反肩托架

单反肩托架相比小型稳定器而言，是一种更专业的稳定设备。肩托架并没有稳定器那么多的智能化功能，但其结构简单，没有任何电子元件，在各种环境中均可使用，并且只要掌握一定的技巧，其稳定性也更胜一筹。毕竟通过肩部受力，大幅降低了手抖和走动过程中造成的画面抖动。

不仅是单反肩托架，在利用其他稳定器拍摄时，如果掌握一些拍摄技巧，同样可以增加画面的稳定性。

4. 摄像专用三脚架

三脚架用于固定摄像机，可以起到减轻长时间持机拍摄的疲劳和稳定画面的作用，尤其是拍摄运动镜头时，可得到平滑、流畅、和顺、均匀的画面，如图8-1所示。

图 8-1

与便携的摄影三脚架相比，摄像三脚架为了更好的稳定性而失去了便携性。一般来讲，摄影三脚架在 3 个方向上各有 1 根脚管，也就是三脚管。而摄像三脚架在 3 个方向上最少各有 3 根脚管，也就是共有 9 根脚管，再加上底部脚管连接设计，其稳定性高于摄影三脚架。另外，脚管数量越多的摄像专用三脚架，其最大高度也更高。

为了在摄像时能够实现单一方向上精确、稳定地转换视角操作，摄像三脚架一般使用带摇杆的三维云台。

 提示

使用三脚架的注意事项如下。

(1) 凡拍摄现场条件允许，尽量使用三脚架。长焦距、微距拍摄更应当使用三脚架，力求画面的稳定。

(2) 注意检查三脚架的各个支脚是否拉伸自如，各个固定螺丝能否旋紧。

(3) 确保三脚架与摄像机连接牢固，确认无误才可放手，以防不测。

(4) 使用时先校准三脚架的水平面，从而保证拍摄效果。

5. 滑轨

相比稳定器，利用滑轨移动相机录制视频可以获得更稳定、更流畅的视频效果。利用滑轨进行移镜、推镜等运镜操作时，可以呈现出电影级的效果，所以它是更专业的视频录制设备。

另外，如果希望在录制延时视频时呈现一定的运镜效果，一个电动滑轨就十分必要了。因为电动滑轨可以实现微小的、匀速的持续移动，从而在短距离的移动过程中，拍摄下多张延时素材，这样通过后期合成，就可以得到连贯的、顺畅的、带有运镜效果的延时视频片段。

8.1.4　存储设备

如果你的相机本身支持 4K 视频录制，却无法正常拍摄，很可能是因为存储卡没有达到要求。另外，本节将介绍一种新兴的文件存储方式，可以让海量视频文件更容易存储、管理和分享。

1. SD 存储卡

现今的中高端单反、微单相机，大多支持录制 4K 视频。而由于 4K 视频在录制过程中，每秒都需要存入大量信息，所以要求存储卡具有较高的写入速度。

通常来讲，U3 速度等级的 SD 存储卡(存储卡上有 U3 标示)，其写入速度基本在 75MB/s 以上，可以满足码率低于 200Mbps 的 4K 视频录制，如图 8-2 所示。

如果要录制码率达到 400Mbps 的视频，则需要购入写入速度达到 100MB/s 以上的 UHS-Ⅱ 存储卡。UHS(Ultra High Speed)是指超高速接口，而不同的速度级别以 UHS-Ⅰ、UHS-Ⅱ、UHS-Ⅲ 标示，其中速度最快的是 UHS-Ⅲ，其读写速度最低也能达到 150MB/s。速

图 8-2

度级别越高的存储卡，其价格越高，以UHS-Ⅱ存储卡为例，容量为64GB的存储卡，其价格最低也要400元左右。

2. CF 存储卡

除了SD卡，部分中高端相机还支持使用CF卡。CF卡的写入速度普遍较高，但由于卡面上往往只标注读取速度，并且没有速度等级标识，所以在购买前要确认写入速度是否高于75MB/s。如果高于75MB/s，则可胜任4K视频的拍摄。需要注意的是，在录制4K/30P视频时，一张64GB的存储卡大概能录15分钟左右的视频。所以也要考虑录制时长，购买能满足拍摄要求的存储卡。

3. NAS 网络存储服务器

4K视频的文件较大，经常录制视频的用户往往需要购买多块硬盘进行存储。这样做会导致寻找个别视频时费时费力，不便于文件的管理和访问。而NAS网络存储服务器则实现了可以随时访问大尺寸的4K文件，并且同时支持手机端和计算机端，如图8-3所示。在建立多个账户并设定权限的情况下，还可以让多人同时使用，并且保证个人隐私，为文件的共享和访问带来便利。目前市场上已经有成熟的产品可供选择，并且可以轻松上手。

图 8-3

8.1.5 拾音设备

在室外或者不够安静的室内录制视频时，单纯通过相机自带的麦克风往往无法得到满意的收音效果，这就需要使用外接麦克风来提高视频中的音质。

1. 便携的"小蜜蜂"

无线领夹麦克风也被称为"小蜜蜂"，其优势在于小巧便携，并且可以在不面对镜头的情况下或运动过程中收音，如图8-4所示。但其缺点是对多人收音时，需要准备多个发射端，相对来说比较麻烦。另外，在录制采访视频时，也可以将"小蜜蜂"发射端拿在手里，当作"话筒"使用。

图 8-4

2. 枪式指向性麦克风

枪式指向性麦克风通常安装在相机的热靴上，因此录制一些面对镜头说话的视频，如讲解类、采访类视频时，就可以着重采集话筒前方的语音，避开周围环境带来的噪音，如图8-5所示。而且在使用枪式麦克风时，也不用在身上佩戴麦克风，可以让被摄者的仪表更自然、美观。

图 8-5

提示

为避免户外录制时出现风噪声，建议为麦克风戴上防风罩。防风罩主要分为毛套防风罩和海绵防风罩，其中海绵防风罩也被称为"防喷罩"，如图8-6所示。一般来说户外拍摄建议使用毛套防风罩，其效果相比海绵防风罩更好。而在室内录制时，使用海绵防风罩即可，不但能起到去除杂音的作用，还可以防止唾液喷入麦克风，这也是海绵防风罩被称为"防喷罩"的原因。

图 8-6

8.1.6 灯光设备

在室内录制视频时，如果利用自然光来照明，录制时间稍长，光线就会发生变化。如下午2点到5点这3个小时，光线的强度和色温都在不断降低，会导致画面出现由亮到暗、色彩由正常到偏暖的变化，从而很难拍出画面影调、色彩一致的视频。而如果采用室内一般灯光进行拍摄，灯光亮度又不够，打光效果也无法控制。所以，想录制出效果更好的视频，一些比较专业的室内灯具是必不可少的。

1. LED 平板柔光灯

一般来讲，拍摄视频时往往需要比较柔和的光线，避免画面中出现明显的阴影，并且呈现柔和的明暗过渡。而LED平板柔光灯在不增加任何其他配件的情况下，本身就能通过大面积的灯珠打出比较柔和的光线。当然，LED平板柔光灯也可以增加色皮、柔光板灯配件，让光质和光源色产生变化。图8-7所示为LED平板柔光灯。

2. COB 影视灯

COB影视灯的形状与影室闪光灯类似，并且同样带有灯罩卡口，从而影室闪光灯可用的配件，COB影视灯也能使用，让灯光更可控。图8-8所示为COB影视灯。

常用的配件有雷达罩、柔光箱、标准罩、束光筒等，这些可以打出或柔和或硬朗的光线。因此，丰富的配件和光效是更多人选择COB影视灯的原因。有时候也会主灯用COB影视灯，辅助灯用LED平板柔光灯进行组合布光。

图 8-7 图 8-8

3. LED 环形灯

如果不懂布光，或者不希望在布光上花费太多时间，只需要在面前放一盏LED环形灯，即可均匀地打亮面部并形成眼神光。当然，LED环形灯也可以配合其他灯光使用，让面部光影更均匀。图8-9所示为LED环形灯。

图 8-9

8.2　认识不同类型的摄像机

摄像机用途广泛、种类繁多，按不同的标准有多种分类方法，通常按其功能用途及图像画质划分，大致可分为广播级、业务级和家用级三大类。

8.2.1　广播级摄像机

广播级摄像机主要用于拍摄电视台播出的节目。这种摄像机对拍摄效果、图像质量、技术指标要求较高，具有功能齐全、设计精密、品质精良、色彩还原度高、画面失真小的特点，但体形一般较大，价格较贵，如图8-10所示。

图 8-10

8.2.2　业务级摄像机

业务级摄像机主要用于教育、医药、工业、会务等领域的拍摄。这种摄像机的图像质量低于广播级摄像机，价格相对较低，外形有大小之分。大型机与广播级摄像机相仿，小型机方便携带，深受有新闻等外拍任务的摄像师欢迎，如图8-11所示。

图 8-11

8.2.3　家用级摄像机

家用级摄像机多用于家庭生活、婚礼或庆典场景的拍摄。这类摄像机的体积一般较小，图像质量和色彩还原度较低，价格也较便宜，机型、品牌不同，其质量差别甚大，如图8-12所示。

图 8-12

8.3 摄像机的基本组成

从摄像机外观结构来说，摄像机由镜头、机身、寻像器、话筒、电源和附件等组成；从摄像机原理来说，摄像机由光学系统、光电转换器件、视频处理系统、编码器、同步信号发生器等部分组成。

8.3.1 镜头

与相机的镜头形式相似，摄像机的镜头也是由若干组透镜组成的，被摄景物通过镜头成像在摄像器件上。

镜头可分为固定焦距镜头(固定镜头)和变焦镜头。固定焦距镜头又可分为标准镜头、长焦镜头和短焦镜头。而变焦镜头则是把这3类镜头组合在一起，并可以在三者之间连续变化。现在被广泛使用的是变焦镜头。

8.3.2 机身

摄像机的机身包括摄像器件、信号处理电路和录像单元。摄像器件的作用是把经过镜头的光信号变为电信号，再经过各种电路处理，最后得到被称为视频信号的电信号；信号处理电路是摄像机中对电子信号进行处理的单元；录像单元用于将视频信号存储与记录在单元中。

8.3.3 寻像器

摄像机的寻像器(也叫取景器)实际上是一个微型监视器，其作用是取景，只有在通电的情况下才能使用。

8.3.4 话筒

话筒能将声音信号变成音频电信号，是拾音采录的重要工具。摄像机上主要配置内部话筒和外接话筒两部分。内部话筒用来录制语言清晰度要求不是很高的现场同期声。为了更清晰、准确地录制现场同期声，可采用外接话筒。

8.3.5 电源

电源是保证摄像活动正常进行的动力，摄像机可由交流电源和直流电源供电。交流电源供电时，交流电源被电源适配器转换为供摄像机使用的直流电源，只要不停电，摄像机都能正常工作。在流动性摄像活动中，需要采用可移动电源供电。尤其在户外拍摄，没有交流电源时，电池就成了摄像活动的唯一能源。

8.4 摄像设备的选购原则

选购专业的摄像设备应从用途和性能两个方面进行考虑。

8.4.1 根据用途选择机型

应先明确将来拍摄的主要对象和用途，再根据这个需求来选购相应的相机。如果只是家庭日常生活记录和旅游风光留念，那么使用手机进行录制其实就已足够。

如果对视频录制质量有较高要求，那么可以从上文中高端家用摄像机这一级别开始考虑。高端家用摄像机既有轻便的优点，又具备众多的自动化功能，操作起来方便，而且画面质量也很高。

如果想拍摄一些节目用于电视台播出，至少也应该选用专业级摄像机，并尽可能考虑三感光片摄像机以及是否拥有众多手动功能，这些都是保证画质和精确操作的前提条件。至于广播级的摄像机等设备，需根据自身的经济状况而定。

8.4.2 关注核心性能参数

根据用途确定摄像机的大致类别后，即可详细了解各个机型的核心性能参数，从而选出性价比更高的机型。

1. 传感器尺寸

一般来说，在像素数量相同的情况下，传感器尺寸越大，显示图像的层次就越丰富，画面也更细腻，并且更容易制造虚化效果。

2. 图像分辨率

可录制视频的分辨率越高，画面就越清晰，画面细节也越丰富。由于手机已经可以实现4K视频的录制，所以如果需要单独购买摄像机，分辨率达到4K是最低要求。

3. 最高帧数

可录制视频的帧数越高，就意味着摄像机的图像处理能力越强。而且对于高速运动摄像而言，高帧率录制可以让画面动作更流畅、连贯。从目前拍摄视频的发展趋势来看，越来越多的平台开始支持60p视频的播放。因此，摄像机是否具有高帧数视频的拍摄能力，也是需要考虑的指标。目前，部分高端机型已经可以录制4K分辨率下100p，甚至是120p的视频。

4. 最低照度

最低照度也是衡量摄像机性能优劣的一个重要参数，也可省去"最低"两个字而直接简称"照度"。这一数值指的是，当摄像机开到最大光圈并使用最大增益时，让图像电平达到规定值所需的照度。

5. 信噪比

信噪比指的是信号电压对于噪声电压的比值，通常用符号S/N来表示。S表示摄像机在假设元噪声时的图像信号值，N表示摄像机本身产生的噪声值(如热噪声)，二者之比即为信噪比，用分贝(dB)表示，这个指标是衡量摄像机质量的重要指标。信噪比越高，图像越清晰，质量就越高，目前主流摄像机的信噪比通常在52dB以上。

提示

其实无论是根据用途还是性能进行选择，最终还是要根据预算来确定机型。因为不同用途的机型，价格越贵，其性能往往也越好。当然，相同机位的机型，其性能侧重点也会有所不同，有的机型侧重高分辨率，有的机型侧重高帧数，要根据个人的实际需求，选择预算范围内重要性能最佳的一款机型。

第 9 章

视频拍摄基础

本章主要介绍视频拍摄前的准备工作。通过本章的学习，读者可以了解视频拍摄前所要考虑的问题，拍摄方法的选择，以及设计分镜脚本的问题，掌握拍摄前的流程规划。

9.1　拍摄前的准备

拍摄视频前还有很多准备事项，比如必须明确所拍摄视频的目的，是给哪一类观众看的，以确定视频拍摄的基调；场景顺序是怎样的；不同的场景该包含些什么景物，这些都需要事先写好分镜头脚本，不仅为拍摄做好充分的准备，也为后期的剪辑工作提供便利。此外，事先对拍摄场地进行考察也是很有必要的，这样能更好地应对拍摄过程中出现的各种问题。

9.1.1　明确目标观众

电视节目的制作与工厂的商品制作有着相同之处，那就是两者都需要进行周全的受众分析。工厂如果在制作商品前，没有明确目标消费者，生产出来的商品则可能得不到消费者的喜爱。而电视节目在制作前，如果没有弄清楚目标观众，则会使得节目在策划和录制的过程中不能把握好重点，不能正确地表现主题，从而导致节目很难得到观众的认可。因此，拍摄视频前必须明确视频的目标观众。这不仅是指引整个拍摄过程的线索，还是视频拍摄的意图。

9.1.2　拍摄镜头的思考

明确目标观众后，就可以开始进行拍摄的片段思考了，也就是事先在脑海中预演一遍所要拍摄的画面，思考好所要拍摄的视频由哪些分镜头组成，再写分镜头脚本。

9.1.3　拍摄环境的考虑

拍摄环境基本上有两种：基地内拍摄和外景拍摄。在这两种地方拍摄需要考虑的注意事项是不同的。

基地通常指的是摄影棚、剧院、房间等。对于在基地拍摄而言，需要先考虑可以使用哪些设备和道具，可用的空间大小等，提前做好规划，从而确保拍摄的顺利开展。并且，如果事先发现有需要补充的东西，也要留出充分的时间去准备。在基地拍摄通常需要考虑的事项有：基地布局、基地人员联络方式、日程安排、照明情况、录音设备、安全事项、电力情况等因素。

外景拍摄通常是指基地拍摄地点之外的地方，如乡间小路或山林里。外景拍摄更需要事先做好准备，所以最好在拍摄前对场地进行细致的勘察。在勘察中所发现的问题可能会影响拍摄的事项，以进一步做好准备。一般外景拍摄通常需要考虑通信情况、后勤、安保人员等因素。

9.2 拍摄方法

由于拍摄现场的情况不是单一的，因此，拍摄视频的方法也多种多样。例如，根据场地的大小、地形可以安排一个或多个机位拍摄，并且相同数量的机位拍摄也可以实施不同的方案，得到不同的拍摄效果。

9.2.1 单机拍摄和多机拍摄

单机拍摄就是在现场实拍中只用一台摄影机拍摄；多机拍摄就是在现场实拍中使用两台或更多摄影机拍摄。两者各有优势和不足。

1. 单机拍摄

单机拍摄的优点是布置简单、成本低、活动自由，缺点是镜头单调、景别单一、角度单一。而多机拍摄的优点是角度丰富、景别多样、细节生动，缺点是安排复杂、成本高、活动受限。

目前，很多个人短视频和微电影的拍摄都采用单机完成。一是可以很好地降低成本和拍摄难度，二是在现场人物调度和环境净化等方面也更容易控制。同时，从单机拍摄入手也是广大初学者学习拍摄微电影的必经之路。

2. 多机拍摄

在人物活动和情节场面的表现上，无论是整体的拍摄、细节的丰富、瞬间的抓取，还是空间和镜头的变化，单机拍摄都无法与多机拍摄相提并论。在某些重要场景，为了提高拍摄效率，保证一次拍摄成功，一般会采用多机拍摄的方法。

多机拍摄是指用两台或两台以上的摄影机，对同一场面同时进行多角度、多方位的拍摄。安排多机拍摄时，要特别注意的是，必须以其中一两台摄影机为主，拍摄大远景或表现主角的画面。其余的摄影机则作为辅助，用来拍摄画面中其他相应的部分。

以一个舞台为例，主摄影机的机位应选在正面对着舞台的中远距离，以能拉开拍摄到舞台全景为准。可以在舞台左右两边45°角的位置安放辅助拍摄的摄影机，这样既能从侧面拍摄舞台的中近景和特写，也能回头拍摄会场以及观众的全景和中近景。如果想要拍摄更多的角度和细节，还可以在舞台的后面和舞台的两侧布置辅助拍摄的摄影机，分别拍摄观众全景和中近景，以及舞台上的人物中近景和特写画面。

3. 多机拍摄注意事项

任何拍摄或直播活动开始之前，检查调试好拍摄系统，保证拍摄系统各个模块之间互相协作，共同且顺利地完成拍摄任务，都是尤为重要的。多机拍摄需要注意的事项如下。

1) 检查摄像机设置

在多机拍摄中，应尽量选择相同品牌、型号的摄像机，并检查所有摄像机的参数设置，保证各机位间参数的一致性，能够让各个机位的画面色彩、饱和度等参数保持统一，方便现场监看，也能够有效降低后期剪辑的工作量。

2) 机位的分配

一般来说，两台以上的多机拍摄，摄影师需要分工合作。2机位：一个负责台上，一个负责台下；3机位：左中右排列；4机位：左中右+游机；5机位：左中右+游机+楼上。总之，机位的设置要因时制宜，不能一成不变。既要照顾台上，又要照顾台下；近中远搭配要合适；其中，游动机位的设置是整个摄像过程的灵魂。

3) 信息的沟通

拍摄视频前，与客户的沟通对使用多机位拍摄尤其重要。如果与客户没有事先沟通，摄影师可能会根据各自的理解去进行摄像工作，所录素材可能无法满足客户的需求，或出现画面重复的情况。为避免这种情况的发生，就要事前与客户做好沟通，了解工作的各个环节，对每个环节进行设计。

摄像师之间也要进行沟通，要根据从客户处了解到的情况，对整个拍摄的各个环节进行研究设计，明确各自的分工。如果不事先进行设计分工，很有可能会遗漏关键的镜头，造成后期剪辑的困难。

4) 摄像的过程

(1) 在摄像过程中，每一个机位都不能停机，即便是游机换机位时，镜头到处乱晃也不要关机。

(2) 每一个机位要严守自己的职责，如拍全景的不能太长时间拍特写，游机不要很长时间拍大景。拍观众的反打镜头也是游机的职责。

(3) 不要在带子用完了才换带，要在57至63分钟(DV)或38至42分钟(DVCAM)左右，换节目或不太重要的环节时换带。

(4) 每一台机器都用新带子拍，以保证换带时间一致，但是要留下一台机器拍换带的这段时间的内容，保证内容的完整性。

9.2.2　拍摄的方式

拍摄视频的方式基本上分为固定拍摄和运动拍摄两种。

1. 固定拍摄

固定拍摄是把摄像机固定在三脚架上，在预先选择好的方向、景别和角度上进行拍摄。这样拍摄的镜头从画面背景和景物范围上来看，始终保持一致，活动对象的运动也是在固定的画面范围内进行的。

2. 运动拍摄

运动拍摄是指摄像机在拍摄时不断地改变拍摄方向、位置和角度或者改变焦距。用这种方

法拍摄的镜头，画面上背景景物的位置不断改变。运动拍摄的基本作用是：一是代替人的眼睛来观察景物；二是运动结束时揭示出一种预料之外或意想不到的场景；三是可以跟随人物从一个场景转移到另一个场景。

9.2.3 拍摄过程的轴线处理

轴线是指由被摄对象的视线方向、运动方向和对象之间的关系形成的一条假想的直线或曲线，即所谓的方向轴线、运动轴线和关系轴线。

轴线是镜头转换中制约摄像机视角变换范围的界限。在同一场景拍摄过程中，为了保证被摄对象在画面空间中的正确位置和方向的统一，要遵守轴线规律，即在轴线一侧180度的区域内进行拍摄，如图9-1所示。不论拍摄多少镜头，摄像机的机位和角度如何变化，镜头运动如何复杂，从画面看，被摄主体的运动方向和位置关系总是一致的，否则，就称为"越轴"或"跳轴"。如果越轴了，会让观众对影片中的空间产生混乱感，扰乱观众对影片人物关系位置和方向的判断，甚至使观众不能完全理解画面内容。

图 9-1

1. 方向轴线

方向轴线是角色视线方向所在的直线，与关系轴线的区别不大，有些地方并不做详细的区分。比起关系轴线，方向轴线更侧重角色的视线方向，其对象多为环境、物品等。

2. 关系轴线

关系轴线是由人与人或人与物进行交流的位置关系形成的轴线。关系轴线的核心是视线。角色间在画面中的相对位置一般保持不变。但在角色的对手戏中，双方的位置关系对于角色的强弱地位也会产生一些暗示，即位于右侧的角色比左侧的角色更具优势地位。

3. 运动轴线

除关系轴线和方向轴线外，角色运动的方向同样构成了一条轴线，即运动轴线。它是由被摄主体的运动所产生的一条无形的线，亦称主体运动轨迹。

运动轴线不一定都是直线，也可以是曲线，只要拍摄者保持在轴线的同一侧拍摄即可。并且，画面中主体运动的速度越快，动作轴线所起的作用就越明显，越轴所造成的视觉跳跃也就更强烈。

4. 外反拍机位

在关系轴线一侧拍两个人物时，拍摄方向基本相对，这两个角度就是外反拍角度，也就是平常讲的过肩镜头。外反拍角度为客观角度，是代表导演、摄像的视线对被摄对象做客观介绍，也代表了观众的视角，如图9-2所示。

图 9-2

5. 内反拍机位

外反拍展现了人物之间的关系，而内反拍则更注重每个画面里人物的情感。在关系轴线的一侧，两个镜头的机位方向基本相背，各拍一个人物，称为内反拍角度。内反拍角度是主观角度，代表剧中人物各自观察对方的主观视向，如图9-3所示。

图 9-3

6. 合理使用越轴

当摄像机越过轴线，到另一侧进行拍摄时，就出现了越轴现象。轴线规则是场面调度时需

要遵守的一条原则，但这并不意味着作品中不能有越轴现象的发生。除如人物运动等因素导致的不可避免的越轴外，在合适的场合来故意打破轴线规则，往往会使作品呈现出更加丰富的艺术效果。

1) 利用空镜头越轴

在越轴的两个画面之间，插入一个拍摄景物的空镜头，这种衔接处理可以起到调转空间，调整节奏，用细节帮助叙事的作用。因为空镜头一般具有渲染和停顿作用。另外，空镜当中没有人物关系，也就没有视线方向，因此也就没有轴线中的视线因素，所以，空镜头越轴是常用方式。但是，该空镜头是本叙事空间的空镜头，也就是说这种空镜头越轴的使用是提前设计好的。此刻空镜头的主要作用是缓冲视线关系、转换人物空间、调整叙述段落、调整镜头节奏和结构。

2) 利用骑轴镜头的方式越轴

骑轴镜头是指骑在轴线上拍摄的镜头。在前后镜头中间，插入一个轴线上的镜头，然后进行越轴。插入的镜头一般是一个中性镜头，即视线居中、正对摄影机的镜头，如图9-4所示。因此，也被称为视线引导镜头，可以减弱视觉跳跃感，让越轴显得不那么突兀。

图 9-4

3) 利用暗示反应越轴

所谓利用暗示反应越轴，就是在前后镜头中间，插入一个当事人或者第三者的暗示，进行越轴。这种暗示可以是声音，也可是形体动作，以此建立新的叙事段落。

4) 调度人物运动、换位进行越轴

这种越轴是指在机位不变的情况下，通过对人物的调度或换位，让人物自身变为越轴后的效果。这种方式最简单，也最没有新意，实际上是假越轴。一般在影片中最好不要使用这种方法，不然会给观众一种缺少技巧的感觉。当然，如果空间不允许其他方式的越轴，或者是不能反拍，但又必须使用越轴时，可以使用这种方法。

5) 调度机位进行越轴

调度机位进行越轴就是利用调度机位的方式，让机位通过自身的运动直接越过轴线，以此达到越轴的目的。

电影场面调度的核心问题就是调度人物和调度机位，利用调度机位的方式进行越轴是比较高效的做法，但是在运用时要以叙事为主。因此，采用这种方法时，除了拍摄环境的要求，还要注意空间大小、光线条件、人物形体，同时要在艺术上考虑叙事要求、镜头数量、长度关系及全片的节奏。

6) 利用动作进行越轴

这种越轴就是利用人物的动作进行越轴，通常是在剪辑中完成的。实际上就是通过动作和剪辑来完成叙事的流畅。因为动作有方向感，所以这种方式是硬越轴的表现，如图9-5所示。

这种方式主要是为了通过越轴带来视觉的"不流畅"，产生具有明显跳跃感的效果，以提升影片的节奏。实际上是为了有节奏地安排和控制动作时间。这种方法常出现在动作影片当中。

图 9-5

9.3 设计分镜脚本

通俗来说，分镜脚本就是将一个视频所包含的每一个镜头拍什么、怎么拍，先用文字方式写出来或者画出来，也可以理解为拍摄视频前的计划书。

9.3.1 分镜脚本的作用

分镜脚本是拍摄视频和创作影片中必不可少的前期准备。分镜头脚本的作用，就像建筑大厦的蓝图，是摄影师进行拍摄、剪辑师进行后期制作的依据，也是演员和所有创作人员领会导演意图，理解剧本内容，进行再创作的依据。同时，这也是拍摄长度和经费预算的参考因素，以便更好地把握片子的节奏和风格。

在影视剧拍摄中，分镜脚本有着严格的绘制要求，是拍摄和后期剪辑的重要依据，并且需要工作人员经过专业的训练才能完成。但普通摄影爱好者，大多数以拍摄短视频或vlog为目的，因此只需要了解其作用和基本撰写方法即可。图9-6所示为分镜脚本手稿。

图 9-6

1. 指导前期拍摄

即便是拍摄一个长度10s左右的短视频，通常也需要三四个镜头来完成。这些镜头计划怎么拍，就是分镜头脚本中应该写清楚的内容。这样能避免在拍摄场地再思考，既浪费时间，又可能因为时间不足而拍摄不出理想的画面。

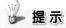 **提 示**

值得一提的是，虽然分镜脚本有指导前期拍摄的作用，但不要被其束缚。在实地拍摄时，如果突然有更好的创意，则应果断采用新方法进行拍摄。如果担心临时确定的拍摄方法不能与其他镜头(拍摄的画面)衔接，则可以按照原本分镜头脚本中的计划，拍摄一个备用镜头，以防万一。

2. 后期剪辑的依据

根据分镜脚本拍摄的多个镜头需要通过后期剪辑才能合并成一段完整的视频。因此，镜头的排列顺序和镜头转换的节奏，都需要以分镜脚本作为依据，尤其是在拍摄多组备用镜头后，很容易混淆，因而不得不花费更多的时间进行调整。

另外，由于拍摄时现场的情况很可能与预想不同，所以前期拍摄未必完全按照分镜脚本进行。此时就需要懂得变通，抛开分镜脚本，寻找最合适的方式进行剪辑。

9.3.2　分镜脚本的撰写方法

掌握了分镜头脚本的撰写方法，也就学会了如何制订拍摄计划。

1.　分镜头脚本中应该包含的内容

一份完善的分镜头脚本，应该包含镜头编号、景别、拍摄方法、时长、画面内容、拍摄解说、音乐7部分，下面逐一讲解每部分内容的作用。

- ▶ 镜头编号：镜头编号代表各个镜头在视频中出现的顺序，在绝大多数情况下，也是前期拍摄的顺序。(因客观原因导致的个别镜头无法拍摄时，则会先跳过)
- ▶ 景别：景别分为全景(远景)、中景、近景、特写，用来确定画面的表现方式。
- ▶ 拍摄方法：针对拍摄对象描述镜头运用方式，是分镜脚本中唯一对拍摄方法的描述。
- ▶ 时长：用来预估该镜头的拍摄时长。
- ▶ 画面内容：对拍摄的画面内容进行描述，如果画面中有人物，则需要描绘人物的动作、表情、神态等。
- ▶ 拍摄解说：对拍摄过程中需要强调的细节进行描述，包括光线、构图、镜头运用的具体方法。
- ▶ 音乐：确定背景音乐。

对以上7部分的内容进行思考并确定后，整个视频的拍摄方法和后期剪辑的思路、节奏就基本确定了。虽然思考的过程会花费较长时间，但一份详尽的分镜脚本，可以让前期拍摄和后期剪辑变得轻松。

2. 分镜的写作要求

1) 明确故事情节。在撰写分镜头脚本前，首先要明确故事情节，包括主要角色、故事背景、情节发展等，以充分体现导演的创作意图、创作思想和创作风格。

2) 分镜头的运用必须流畅自然。将故事情节分解成若干个具体的镜头，每个镜头都要有明确的场景、动作和对话。

3) 画面形象应简洁易懂。在描述每个镜头时，要注重细节的描述，包括角色的表情、动作、道具等。

4) 分镜头间的连接应明确。在描述镜头时，要保持镜头的连贯性，让观众在观看时能够顺利地从一个镜头过渡到下一个镜头。

5) 对话、音效等必须明确标识，而且应该标识在恰当的分镜头画面的下面。

第 10 章
固定画面的拍摄

本章主要介绍视频拍摄中固定画面的拍摄。通过本章的学习，读者可以了解固定画面的概念，固定画面在视频中所起的作用，以及拍摄固定画面的要求，从而掌握重要的镜头拍摄方法及运用技巧。

10.1 固定画面的概念

固定画面也称为固定镜头，是指在拍摄一个镜头的过程中，摄像机机位、镜头光轴和镜头焦距均固定不变的情况下所进行的拍摄。机位不变，意味着摄像机无移、跟、升、降等运动；光轴不变，意味着摄像机无摇摄；镜头焦距不变，意味着摄像机无推、拉等运动。

固定画面比较符合人们日常生活中停留观看、注视的视觉体验。画面中的被拍对象可以是静态的，也可以是动态的，比如人物可以入画、出画，在画面中任意移动，画面中的光影也可以发生变化，如图10-1所示。

图 10-1

在实际拍摄中，不能将固定画面理解为拍摄固定不变的画面。其实，可以把固定画面看作一扇窗户，而观众就是坐在窗前的人。窗户在哪里，是什么角度，能从窗户里看见什么风景，这些都来自拍摄者的精心设计。而固定镜头本身自带的客观真实的基调，也更能让观众沉浸在画面中。当然固定镜头并不是只能表达客观中立的情绪，它同样有许多种可以延伸不同效果的表现形式。画框是静止的，但是画框里的光影可以缓缓流动。

使用固定镜头拍摄时，可以抛开复杂的运镜手法，更加专注于在当前画面的构图、光影、色彩等环节上下功夫，把每一个镜头当作一幅画或一张照片，去"设计"和"造型"。这种训练方式，可以培养拍摄者对每个画面的掌控能力。

10.2 固定画面的作用

固定画面的特点是画面固定、视点稳定。它不同于摇、移运镜拍摄所呈现出的"浏览"

的感受，也不同于推、拉运镜拍摄所表现出的前进或退后的感受。拍摄固定镜头，既有静止的美感，又有运动的变化，这也是固定镜头的魅力之一。

10.2.1 有利于表现静态环境

固定画面中，背景和环境能得到较长时间、比较充分的关注。一般会选用远景或全景这种大景别的固定镜头，以此交代故事发生的地点和环境，清晰展示环境的特征，如图 10-2 所示。

图 10-2

还可以用摄像机拍摄的"静"烘托被摄对象的气氛。静上加静的画面效果，能让画面传达出沉静的氛围感，如图 10-3 所示。

图 10-3

10.2.2 突出静态人物、展现复杂人物关系

一个固定画面就像一个画框，它可以突出画中人物丰富而细腻的面部表情，还能通过展现人物与环境的关系，达到情感渲染、烘托的目的，如图 10-4 所示。

图 10-4

10.2.3　客观记录被摄主体的运动及节奏变化

　　如果拍摄时，摄像机与被摄主体都在运动，没有参照物来对比的话，就很难对主体的速度有清楚的认知。而固定镜头可以利用固定的场景，来突出和强化被摄主体的动感或变化，如图10-5所示。例如，人们在观看赛跑比赛转播时，经常发现在弯道和终点冲刺处设置有专门负责拍摄固定画面的摄像机，对选手的弯道技术和最后的冲刺情况进行拍摄。这种由于固定画面框架作为静止的参照物，可以使选手通过弯道的动态和风驰电掣般冲过终点的速度感得到更好的表现。

图 10-5

💡 **提示**

　　如何运用固定画面框架不动的特性来调度和表现画面内部的运动对象与活跃因素，是摄像人员需要认真总结和刻苦钻研的重要基本功。从某程度上来说，它的难度并不亚于用运动摄像去表现被摄主体的运动。

10.2.4　设计静态的造型美

固定画面摄制可以充分借鉴美术作品和摄影作品的创作，充分利用被摄主体的造型、环境的色彩与光等，如图 10-6 所示。但固定画面又与美术作品和摄影作品有所不同，它可以突破两者只能"凝固瞬间"的局限，可以把"流淌的时光"记录下来，让观众看清事物的变化和发展。

图 10-6

10.2.5　传达特殊的视觉情绪感受

固定画面的拍摄机位造成的视点和框架是静止稳定的，能够给观众带来一种宁静、稳重的感受，如图 10-7 所示。

图 10-7

10.2.6　还原时光

如果说运动画面体现了正在发生的"近"的感受，固定画面就比较容易营造出"远"的时光感、历史感。因此，在很多影片表现回忆的场景中，大多数是通过固定镜头呈现的，如图 10-8 所示。

图 10-8

10.3　固定画面的拍摄要求

究竟怎样才能拍好固定镜头？本节主要从6个方面进行讲述。

10.3.1　固定画面要"平稳"

首先，对于固定画面，拍摄者在拍摄中必须牢牢记住以"稳"字当头。固定画面的特点和优势都来源于它的画框是稳定不动的，因此如何拍出稳定的固定画面是非常重要的。只有在拍摄过程中保持机身的稳定，尽可能消除不必要的晃动，才能保证画面的稳定。保持稳定的主要措施就是利用三脚架、减震器等专用设备。为了减少人体直接接触而产生的抖动，拍摄时身体不要贴在三脚架和摄像机上，要离开三脚架和机器。

广角镜头视角大，即使机器有所抖动，也不会在画面上产生太明显的晃动。如果手持机器拍摄，则应尽量利用广角镜头稳定性强的特点，使用镜头的广角端拍摄，而远距离徒手持机用镜头的长焦端拍摄则很难取得稳定的画面效果。在手持拍摄时应双脚自然分开站立(如果蹲下拍摄，要蹲到底，不要似蹲非蹲)，屈肘贴身，呼吸要平稳(必要时屏住呼吸)，这样拍到的画面较为平稳。在一个拍摄点固定拍摄时，可以利用身旁的栏杆、墙壁、石凳、地面和树干等作为辅助支撑，稳住身体和机器。

其次，要注意保持拍摄画面的"平"。这里的"平"指的是画面的水平线(如地平线)要水平，垂直线(如建筑的垂直墙沿)要垂直，这在拍摄风光、建筑时尤应注意。对于地平线的水平，只需在拍摄前利用三脚架的水平仪调好三脚架各脚的高低和云台的角度即可，而防止建筑垂直线倾斜则麻烦一些，可以用拉大摄距、提高摄点或采用透视校正滤镜等方法进行校正。

10.3.2　注意捕捉动感因素，增强画面内部活力

如果将固定镜头(特别是表现静态对象时)拍成了照片的样子，画面中看不出一丝"风吹草动"的变化，这种镜头则未免太"死"、太"呆"，且缺乏生气，也没有发挥影视摄影在画面造型上的长处。因此，在拍摄固定画面时应注意捕捉活跃因素，如拍摄连绵群山时，山顶有云

彩飘动、飞鸟翱翔，画面就能立刻"活"起来；在拍摄静态的城市风光、园林风光时，有意识地利用微风中摇曳的柳枝、滚滚的车流或走动的人物等动态因素来活跃画面，使得在整体的静态画面中，局部元素又是动态的。静中有动，动静相宜。这样就能使原本固定、死板的画面有了生机，活泼起来。

10.3.3　固定画面构图的艺术性和可视性

与运动画面相比，固定画面镜头是最考验拍摄者基本功的方式。相对稳定的构图和视觉，会让观众更专注于拍摄者想表达的内容。也正因如此，固定画面对画面的构图、元素布局、色彩、光线的设计等都有着更高的要求。

一般来说，一个优秀的固定镜头首先要保持画面横平竖直，并且要注意纵向空间和纵深方向上的调度和表现。固定画面如果不注意前景、后景、主体、陪衬体等的选择和安排，不注意纵轴方向上人物或物体的高度，则容易出现画面缺乏主体感、空间感的问题。这就要求在选择拍摄方向、拍摄角度和拍摄距离时，有目的、有意识地提炼纵深方向上的线、形、色等造型元素，并注意利用光、影的节奏、间隔和变化形成的带有纵深感的光效和空间。要有意识地安排好主体与前景、背景、陪衬体的关系，多用斜侧光线，这样有利于表现立体感、空间感和层次感。

10.3.4　固定画面的拍摄与组接应注意镜头内在的连贯性

固定画面的拍摄与组接应注意画面的内在连贯性，这是因为一个固定画面与其他固定画面组接时涉及很多方面的内容，对镜头的要求很高。人们常说的画面与画面组接时的"跳"就是初学摄像时易犯的错误。

提示

固定画面组接这一环节中的诸多情况和注意事项需要摄像人员在实践中多思考、多总结，应在具有一定经验的基础上灵活地处理和恰当地表现，而不能以为拍完之后交给编辑就万事大吉了。实际上，编辑工作从摄像工作就开始了，尤其是在拍摄固定画面时，一定要充分注意画面间的连贯性和编辑时的合理性。

有经验的摄像师在拍摄现场工作时都会注意从不同角度、不同景别来拍摄一些固定画面。对同一被摄主体进行固定画面拍摄时多拍一些不同机位、不同景别的画面，这样在后期剪辑时会比较方便，画面的利用率也高。如果在拍摄固定画面时不考虑画面之间的连接关系，而只从各自画面效果出发，则会给后期编辑造成诸如轴线关系不对、画面难以组接等麻烦，有时甚至造成无法补救的损失。因为固定画面的构图不像运动画面那样可以在运动摄像的连续过程中得到改变、调整和转换，不同的固定画面在进行组接时，只能通过各自框架内分割开来的画面形象和承上启下的关系得到交代和说明。

10.3.5　注意纵向空间和纵深方向上的调度和表现

应注意被摄主体的入画和出画。在用固定画面表现横向、纵向运动或对角线运动的对象时，经常要在运动对象入画面前就按下录制按钮，等到运动物体出画后再结束录制，这样做的目的是完整地记录运动主体入画→行进→出画的全过程。如果运动主体还没有出画就停止录制，观众可能会感觉还没有结束，视觉上会不舒服。

10.3.6　见好就收

与运动画面相比，固定画面视点单一，视野受到画面框架的限制，观众在收看时容易产生视觉的审美疲劳。因此，使用固定画面的同时，一个镜头不应持续太久时间，应见好就收，如10s可让观众看清楚的东西就不需要用30s来拍摄，还应避免同样的被摄物在同一角度被重复拍摄数次，要注意变换不同角度、景别去拍摄同一景物。

第11章
动态画面的拍摄

　　本章主要介绍视频拍摄中动态画面的拍摄。通过本章的学习，读者可以了解运动镜头的概念，动态画面常用的运镜方式、转场方式，以及动态画面中镜头节奏的把控，从而掌握运动镜头的拍摄方法及运用技巧。

11.1　运动镜头的概念

所谓运动镜头，是指摄像机通过机位移动、改变镜头光轴或改变镜头焦距等方法拍摄的连续画面。运动镜头是一种模拟画面主体(可以是人、动物、植物等一切运动物体)的视点和视觉印象来进行拍摄的连续画面，具有较强的主观性，更容易调动观众的参与感和注意力，引起观众强烈的心理感应。

11.2　运镜方式

运镜方式是指在录制视频过程中，摄像器材的移动或焦距调整方式，主要分为推、拉、摇、移、甩、跟、升、降8种。由于环绕镜头可以产生更具视觉冲击力的画面效果，因此本节将介绍9种运镜方式。

需要提前说明的是，介绍各种镜头运动方式的特点时，为了便于理解，会说明此种镜头运动在一般情况下适合表现哪类场景，但这并不意味着它只能表现这类场景，它在其他特定场景下的应用也许会更具表现力。

11.2.1　推镜头

推镜头是指摄像机逐渐推近被摄对象的一种运镜方式，由此会产生一种靠近被摄对象内心的感受，从而放大被摄对象情感状态，增强画面感染力，如图11-1所示。其作用在于强调主体、描写细节、制造悬念等。推镜头会激发观众的主观感受，注意力也会被迫集中，产生一种逐渐紧张的气氛。随着镜头推近还可以给观众造成一种逐渐走进一个故事或者进入一个场景的感觉。

图11-1

如果推进的速度又快又短，镜头画面就会表现出紧张和不安的氛围，或者是激动和愤怒的情绪。

11.2.2　拉镜头

拉镜头是指摄像机逐渐与被摄主体拉开距离。通过拉镜头，观众集中在主体上的注意力逐渐减弱。随着环境的渐渐展示，观众看到的画面信息会越来越多，从而会产生一种从逐渐亲密转换为疏远的感觉，如图11-2所示。

图 11-2

11.2.3 摇镜头

摇镜头是指摄影机机位不变，通过三脚架或其他载体，在水平或垂直以及其他方向上运动而拍摄的镜头。就好像人们站在原地观察周围事物，只通过头部的转动，由一个点看向另一个点的视觉运动过程，如图 11-3 所示。在摇镜头的运镜过程中，拍摄者可以选择跟随被摄对象的运动，镜头从左摇到右，从右摇到左，也可以从下摇到上，从上摇到下。该过程包括使用特殊的技巧来完成，如斜摇或者旋转摇镜头，也可以模拟人物的主观视角。

图 11-3

在使用摇镜头时，要注意景别对人物产生的作用变化以及焦段的选择。不同的景别对人物的表现作用有所不同，并且不能只考虑摇镜头起幅时对画面构图的影响，同时要考虑镜头摇摄运动停止后，画面空间构图发生的变化，是否达到想要的效果。可以在不同的场景中设计出有效的摇镜头，以此表达人物之间的位置空间关系。在一场人物之间的对话戏中，如果场景的空间表现力不足，但是空间又受限，或者存在其他不可控的因素，无法使用重型专业影视设备时，使用摇镜头是不错的选择。

摇镜头的优势是可以在机位不动的情况下，围绕轴心运动将观众的视线在摇摄的方向展开，可以突破画面构架上的空间局限性。摇镜头由"起幅+摇摄+落幅"三个步骤完成，连续获得更多的画面信息，可以展示更宏大的场面。摇镜头同样具有蒙太奇的功能属性。摇镜头可以在运镜的过程中，镜头不断地向目标方向运动，使画面中的人物与景物信息，慢慢向观众传达，起到吸引观众视点的作用，如图11-4所示。为了使画面得到极致的空间透视感，利用摇镜头在画面延展上的功能表现，可以从一个较大的景别起手，画面慢慢地落幅到另一个所需要的特写画面中，最大限度上塑造空间透视关系，画面的张力也得到了极致的提升。

图11-4

如果将两个物体或事物分别安排在摇镜头的起幅和落幅中，并通过镜头的摇动将这两个点连接起来。那么这两个物体或事物之间，就会被镜头的运动建立联系，然后提示给观众并且起到暗示的作用。可以用来表现人物与事件的外在联系和内在联系，或者引导观众的视线由一处转向另一处，如图11-5所示。

图11-5

摇镜头还可以跟随主体的运动方向，在开场前建立被摄对象之间的联系。在用摇镜头表现人物之间的位置空间关系时，在角度和运镜的方向上，要懂得灵活多变。除了常用的左右摇摄运镜，还可以尝试通过俯、仰的角度，交代人物之间的位置信息。利用摇镜头具有的对比性，可以表现人物之间的不同地位及角色信息。

11.2.4 移镜头

移镜头是摄影机借助专业的运载工具，或拍摄者自身在水平方向运动拍摄的镜头，如图 11-6 所示。它分为横向运动(左右)和纵深运动(推拉)。移镜头的作用与摇镜头十分相似，但在"介绍环境"与"表现人物运动"这两点上，其视觉效果更为强烈。在一些制作精良的大型影片中，会经常看到通过这类镜头表现的画面。

图 11-6

另外，由于采用移镜头方式拍摄时，机位是移动的，因此画面具有一定的运动感，更有艺术感染力，会让观众感觉仿佛置身画面之中。

11.2.5 跟镜头

跟镜头又称"跟拍"，是指摄影机跟随被摄对象运动进行拍摄的镜头，如图 11-7 所示。

跟镜头可以连续且详尽地表现被摄对象在运动中的动作和表情，既能突出运动中的主体，又能交代主体的运动方向、速度、体态及其环境，有利于展示被摄对象在动态画面中的精神面貌，增强与观众之间的共鸣。跟镜头在跟随主体运动时，不管是在任何方向还是在任何角度，与不同的景别组合，其功能表现都有所不同。特殊的拍摄角度构图，其视觉表现力极强，要懂得灵活变换和运用。

图 11-7

图11-7(续)

11.2.6 甩镜头

甩镜头是指一个画面拍摄结束后，迅速旋转镜头到另一个方向的镜头运动方式，如图11-8所示。由于甩镜头时，画面的运动速度非常快，因此一部分画面内容是模糊不清的，但这恰好符合人眼的视觉习惯(与快速转头时的视觉感受一致)，所以会给观众较强的临场感。

图11-8

值得一提的是，甩镜头既可以在同一场景中的两个不同主体之间快速转换，模拟人眼的视觉效果，还可以在甩镜头后直接接入另一个场景的画面(通过后期剪辑进行拼接)，从而表现同一时间不同空间中并列发生的情景。此法在影视剧的制作中会经常出现。

11.2.7 升、降镜头

升、降镜头是一种摄像机借助摇臂或其他升降设备，在垂直方向上产生运动的拍摄方式，如图11-9所示。镜头升降时，构图会发生连续的变化，对人的视觉刺激非常强烈，备受大导演的青睐。升、降镜头常用在一场戏的开头，交代环境信息，锁定人物，或是结尾释放情绪，走出故事。

图11-9

11.2.8　环绕镜头

环绕镜头是围绕被摄对象运动的镜头。最简单的实现方法就是将相机安装在稳定器上，然后手持稳定器，在尽量保持相机稳定的情况下围绕被摄对象进行拍摄。

环绕镜头可以表现人物间对峙的感觉，如图11-10所示。让画面中的人物与镜头的距离一致，可以表现出一种势均力敌的悬念感。

图11-10

当要表现被摄对象被某种情绪所包围时，或被摄对象进入思考和思索状态时，也可以使用环绕镜头，如图11-11所示。镜头中所有的物理运动，都有相应的心理依据。

图11-11

11.3　常用镜头术语

除了上述9种镜头运动方式，还有一些偶尔也会用到的镜头运动或者相关"术语"，如空镜头、主观镜头和客观镜头等。

11.3.1　空镜头

空镜头是指画面中没有人的镜头，也就是单纯拍摄场景或场景中局部细节的画面，通常用来表现景物与人物的联系或借物抒情，如图11-12所示。

图11-12

图 11-12(续)

11.3.2　主观性镜头

主观性镜头其实就是把镜头当作主体的眼睛，形成较强的代入感，这非常适合表现人物的内心感受。

11.3.3　客观性镜头

客观性镜头是指完全以一种旁观者的角度进行拍摄，是与主观性镜头相对应而言的。在视频拍摄中，除了主观性镜头就是客观性镜头，而客观性镜头又往往占据视频中的绝大部分。

11.4　镜头转场

镜头转场也称为镜头过渡或切换，主要用于影片中从一个场景转换到另一个场景的过渡。转场效果可以极大地增加影片的艺术感染力。利用转场可以改变视角，推动故事的进行，同时可以避免镜头间的跳动。

转场的方法多种多样，通常可以分为两类：一种是用特殊的手段做转场的技巧性转场；另一种是用镜头的自然过渡做转场的无技巧性转场。

11.4.1　技巧性转场

技巧性转场是指在拍摄或剪辑时要采用一些技术或者特效才能实现的转场。技巧性转场能让观众明确地注意到故事之间的分隔，清楚影片情节的进展。但是过多使用技巧性转场容易造成作品结构松散、零碎。技巧性转场让前后两个镜头创意地融合在一起，能产生硬切达不到的特殊效果，但较重的人为痕迹不利于现实题材的呈现。

1. 淡入淡出

淡入淡出转场即上一个镜头的画面由明转暗，直至黑场；下一个镜头的画面由暗转明，逐渐显示至正常亮度，如图 11-13 所示。淡出与淡入过程的时长一般各为 2s，但在实际编辑时，可以根据视频的情绪、节奏灵活把握。

淡入是最为常见的电影开场效果之一。从黑暗中逐渐显现的画面，将带领观众进入电影世界。淡出则恰恰相反，镜头逐渐蜕变为黑色，暗示着故事到此结束，经常用在整片或者某个段落的结尾。淡出经常和淡入搭配使用，用来结束旧的段落并开启新的篇章。

图 11-13

2. 叠化转场

叠化转场是指将前后两个镜头在短时间内重叠，并且前一个镜头逐渐模糊到消失，后一个镜头逐渐清晰，直到完全显现，如图 11-14 所示。叠化转场主要用来表现时间的变迁、空间的转换，也常用来表现梦境、回忆的镜头。

图 11-14

值得一提的是，由于在叠化转场时，前后两个镜头会有几秒比较模糊的重叠，如果镜头质量不佳，则可以用这段时间掩盖镜头缺陷。

3. 划像转场

划像转场也被称为扫换转场，可分为划出与划入。前一画面从某一方向退出屏幕称为"划出"，下一个画面从某一方向进入屏幕称为"划入"。根据画面进、出屏幕的方向不同，可分为横划、竖划、对角线划等，通常在两个内容意义差别较大的镜头转场时使用。

11.4.2　无技巧性转场

无技巧性转场是指直接将两个镜头拼接在一起，通过镜头之间的内在联系，让画面切换显得自然、流畅。相较技巧性转场，无技巧性转场更加自然、真实，且节奏明快、不拖泥带水，能保持更好的叙事性，使作品具有整体感。同时要注意的是，无技巧性转场手法通常是综合使用的，有时候也要融合技巧性转场。

1. 利用相似性进行转场

相似性转场侧重于强调画面之间的连贯性，当前后两个镜头具有相同或相似的主体形象，或者在运动方向、速度、色彩等方面具有一致性时，即可实现视觉连续、转场顺畅的目的，如图 11-15 所示。

图 11-15

2. 利用思维惯性进行转场

利用人们的思维惯性进行转场，往往可以造成有联系的心理暗示，使转场流畅而有趣。

3. 反差转场

利用前后镜头在景别、动静变化等方面的巨大反差和对比，形成明显的段落感，这种方法被称为反差转场。

此种转场方式的段落感比较强，可以突出视频中的不同部分。例如，前一段落大景别结束，下一段落小景别开场，类似写作中"总—分"的效果。也就是大景别部分让观众对环境有一个大致的了解，然后在小景别部分，则开始细说其中的故事，让观众在观看视频时，有更清晰的思路。

4. 声音转场

用音乐、音响、解说词、对白等和画面相配合的转场方式被称为声音转场。声音转场的方式主要有以下 2 种。

(1) 利用声音的延续性，自然转换到下一段落。其主要方式是同一旋律、声音的提前进入和前后段落声音相似部分的叠化。利用声音的吸引作用，弱化画面转换、段落变化时的视觉跳动。

(2) 利用声音的呼应关系实现场景转换。该转换是指上下镜头通过两个接连紧密的声音进行衔接，并同时进行场景的更换，让观众有一种穿越时空的感受。例如，上一个镜头是男生在公园里问女生："你愿意嫁给我吗？"下一个镜头是女生回答："我愿意。"但此时场景已经转到结婚典礼现场。

5. 空境转场

只拍摄场景的镜头叫作空镜头，空境转场方式通常在需要表现时间或者空间的巨大变化时使用，从而起到过渡、缓冲的作用。除此之外，空镜头也可以实现借物抒情的效果。

6. 主观镜头转场

上一个镜头拍摄主体在观看的画面，下一个镜头接转主体观看的对象，这就是主观镜头转场。主观镜头转场是按照前、后两个镜头之间的逻辑关系来处理转场的手法，既显得自然，又可以引起观众的探究心理。

7. 遮挡镜头转场

某物逐渐遮挡画面，直至完全遮挡，然后逐渐离开，显露画面的过程就是遮挡镜头转场。这种转场可以将过场戏省略，从而加快画面节奏。

遮挡物距离镜头较近，阻挡了大量的光线，导致画面完全变黑，再由纯黑的画面逐渐转变为正常的场景，则称为挡黑转场。挡黑转场可以在视觉上给人以较强的冲击力，同时制造视觉悬念。

11.5 镜头"起幅"与"落幅"

在镜头组接中，如果在两个运动画面主体的运动是不连贯的，或者中间有停顿，那么这两个镜头的组接必须在前面一个画面主体做完一个完整动作停下来后，接上一个从静止到开始的运动镜头，这就是"静接静"。

在"静接静"组接时，前一个镜头结尾停止的片刻叫"落幅"，后一个镜头运动前静止的片刻叫"起幅"，两者的时间间隔为2~3s。如果画面信息量比较大，比如远景镜头，则可以适当延长时间。运动镜头和固定镜头组接同样需要遵循这个规律。如果一个固定镜头要接一个摇镜头，则摇镜头开始要有起幅；相反，一个摇镜头接一个固定镜头，那么摇镜头要有落幅，否则画面会给人一种跳动的视觉感。

 提 示

在实际拍摄时，"起幅"和"落幅"都是用固定画面来拍摄的，固定时间应该持续 5s 以上，这样有利于后期的剪接。

11.6 镜头节奏

镜头节奏是指影视作品中，通过镜头组接和镜头内主体运动的节奏来营造视觉和情感上的效果。

11.6.1 控制镜头节奏的要点

控制镜头节奏的要点体现在以下几个方面。

1. 镜头节奏要符合观众的心理预期

当看完一部由多个镜头组成的视频时，并不会感觉视频有割裂感，而是一种流畅、自然的观影感受。这种感受正是镜头的节奏与观众的心理节奏相吻合的结果。

2. 镜头节奏应与内容相符

对于表现动感和猎奇性的影片而言，可以通过鲜明的节奏和镜头冲击力来获得刺激性，而对于表现生活、情感的影片而言，镜头节奏往往比较慢，以营造更现实的观感。

也就是说，镜头的节奏要与视频中的音乐、演员的表演、环境的影调相匹配。例如，在悠扬的音乐声中，整体画面影调很明亮的情况下，镜头的节奏往往应该比较舒缓，从而让整个画面更协调。

3. 利用节奏影响观众的心理

虽然节奏要符合观众的心理预期，但在录制视频时，可以通过节奏来影响观众的心理，从而让观众产生情绪上的共鸣。

4. 把握住视频整体的节奏

为了突出风格、表达情感，任何一段视频中都应该具有一个或多个主要节奏。其原因在于视频拍摄不能平铺直叙，需要出现情节上的反转，或者不同的表达阶段。那么，对于有反转的情节，镜头的节奏也要产生较大幅度的变化，而对于不同的阶段，则要根据上文所述的内容及观众的心理预期来寻找适合当前阶段的主节奏。

5. 镜头节奏也需要创新

就像拍摄静态照片中所学习的基本构图方法一样，想拍出自己的风格，还是要靠创新。镜头节奏的控制也是如此。

不同的导演面对不同的片段时都有各自的节奏控制方法和理解。但对于初学者来说，在对镜头节奏还没有概念时，学习一些基本的、常规的节奏控制思路，可以拍摄或剪辑出一些节奏合理的视频。经过反复的练习，对节奏有了自己的理解之后，即可尝试创造带有独特个人风格的镜头节奏。

11.6.2　控制镜头节奏的 4 种方法

控制镜头节奏大致可以通过以下 4 种方法。

1. 通过镜头长度影响节奏

镜头的时间长度是控制节奏的重要手段。有些视频需要比较快的节奏，如运动视频、搞笑视频等，但抒情类的视频则需要比较慢的节奏。大量使用短镜头会加快节奏，从而给观众带来紧张感；而使用长镜头则会减缓节奏，可以让观众感到舒缓、平和。

2. 通过景别变化影响节奏

通过景别的变化可以影响节奏。景别的变化速度越快，变化幅度越大，画面的节奏也就越鲜明。相反，如果多个镜头的景别变化较小，则视频较为平淡，会呈现出一种舒缓的氛围。

一般而言，从全景切换到特写镜头更适合表达紧张的心理，所以相应的景别变化幅度和频率会比较高；而从特写镜头切到全景，则往往会表现出一种无能为力和听天由命的消极情绪，所以更多的时候会使用长镜头来突出压抑感。

3. 通过运镜影响节奏

运镜也会影响画面的节奏，而这种节奏感主要来源于画面中景物移动速度和方向的不同。只要采用了某种运镜方式，画面中就一定存在运动的景物。即便是拍摄静止不动的花瓶，由于镜头的运动，花瓶在画面中也是动态的。那么，当运镜速度、运动方向不同的多个镜头组合在一起时，节奏就产生了。

当运镜速度、方向变化较大时，会表现出动荡、不稳定的视觉感受，也会给观众一种随时迎接突发场景、剧情跌宕起伏的心理预期；当运镜速度、方向变化较小时，视频会呈现出平稳、安逸的视觉感受，给观众以事态会正常发展的心理预期。

4. 通过特效影响节奏

随着拍摄技术和视频后期处理技术的不断发展，有些后期特效可以产生与众不同的画面节奏。例如，首次在《黑客帝国》中出现的"子弹时间"特效。在激烈的打斗画面中，对一个定格瞬间进行360度的全景展现。这种大幅度降低镜头节奏的做法，在之前的武打片段中是没有的。所以即便是现在，对于前后期视频制作技术的创新仍在继续。当出现一种新的特效拍摄、制作方法时，将会产生与原有画面节奏完全不同的视觉感受。